給

友達の禮物

表達心意的100分包裝

Content 目錄

為禮物穿上漂亮衣裳，傳達最美心意

每次到了送禮季節或好友的生日，總是喜愛自己動手為小禮物穿上符合受禮者喜好的巧思外衣。有時候也會附上一張自己做的小卡片或小吊牌作點綴，並寫上祝福小語，總覺得這種方式能將我對受禮者的一番心意，完整的傳遞到對方的心坎裡。

「送禮是一門學問」這句話說得很好，但其實我覺得包裝更是一門藝術呀！無論送禮的禮物價值多少，只要在包裝中多些創意小巧思，就能增加禮物價值，並百分百傳遞送禮者的小小心意，而且也會間接留下美麗的印象唷！

如何將禮物包裝的既貼心又具創意，是很多人的疑問，但其實答案很簡單。平日時就可以事先蒐集實用可愛的包裝繩，若有到世界各地旅行，國外的雜誌、報紙、DM、紙袋等，也都是很好的發揮題材。應用這些元素，並配合各種包裝素材與受禮者喜好及禮物做搭配結合，無須花費太多時間，即可信手拈來，輕鬆打造出各種極具質感的創意包裝。

所以本書除了傳統式的包裝方法，也規畫了多個創意發揮的單元，還結合了簡單的基本示範步驟圖及淺顯易懂的步驟說明文，幫助讀者理解。創意單元主要區分為五大類，主要以受禮的親朋好友，所給人的初步印象或外貌做了以下的分類：

　　文青系──用詩歌佐茶の友達

　　甜美系──像玩偶般可愛の友達

　　森林系──聽海讀山の友達

　　手作系──愛用雙手編織小確幸の友達

　　時尚系──走在潮流尖端の友達

根據每個受禮者的喜好，我設計了多種巧思包裝法，每種皆可輕鬆便利的完成，但外觀看來卻又別出心裁、可愛精緻。讀者們不妨跟著本書為禮物穿上美麗的衣裳，傳達自己最誠摯的祝福！

黃雪春 mi mi

part 1

基礎篇

基本素材

除了一雙靈巧的雙手，包裝禮物最不可或缺的就是輔助素材。使用簡單的棉紙、牛皮紙、英文報紙、棉線、拉菲草繩、麻繩……等天然素材，無須過多裝飾就流露著純樸的日雜風情；使用較有變化性的蜂巢紙、花布、烘焙紙、蕾絲點心墊等素材，則可以輕輕鬆鬆營造出可愛、鄉村、森林系等多元面貌。而且它們的價錢都不會太昂貴！一起發揮創意，用這些素材，做出最完美的禮物包裝吧！

1. 工具篇

布剪刀
專門用來裁剪布料，一般具有防逃布功能（即剪裁時布料不會滑走，使用起來更流暢）

剪刀
一般用於裁剪紙張或繩子等物體

花邊剪刀
利用此特殊剪刀，能裁剪出花邊形狀，達到美化成品的功能

雙面膠
膠帶之雙面皆含膠性，有將2張紙黏（連）接在一起的功能

白膠
為白色膏狀膠，使用於紙類或木頭類等物品的接著，待膠乾後則呈透明狀

透明膠帶
膠帶之單面含膠性，且為透明狀

雞眼鉗
為使用雞眼釦時所需
的輔助工具

雞眼釦
為一金屬銅釦,呈洞孔狀,
一般多用於吊牌穿繩時

金屬尖錐子
用於將較厚的紙穿
洞時

打孔機
專門在紙張打孔時使
用,以方便用繩子或
緞帶將作品固定

2. 材料篇

┊ 外包裝袋類 ┊

餅乾透明小袋
盛裝零食餅乾的透明塑膠袋,
可選擇半透明霧面,或印有英
文字母的樣式,提升包裝質感

一般包裝紙袋
用來盛裝物品的一般材質紙
袋,印有碎花、動物、英文
字母等樣式的一般紙袋,能
輕鬆營造明朗活潑的風格

特殊包裝紙袋
用於盛裝物品的特殊材質紙
袋,油紙、牛皮紙、美術紙
等特殊紙製作的紙袋均屬之

┆ 各式線繩 ┆

註：本書的包裝線繩尺寸，都會加上 10～55 公分不等的長度，用以打蝴蝶結或雙平結。（讀者可依個人喜好自行調整長度）

紙繩
利用紙材質製成的繩子，簡單運用即能展現日雜風情

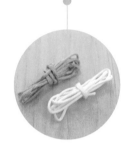

棉線
以棉質製成的線，能營造樸質的手感風格

麻繩
由乾麻草製成的繩子，為營造古樸自然風格的必備材料

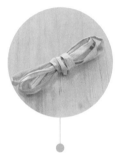

紙鐵絲
以紙將軟式鐵絲包覆，即為紙鐵絲

拉菲草
為乾燥式草繩，經常用來取代一般包裝繩

紙鐵絲緞帶式
以紙將較寬版的軟式鐵絲包覆，即為紙鐵絲緞帶式

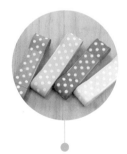

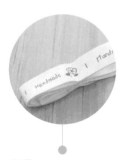

緞帶
用於固定布料，且有寬度的繩子，市面上有多種花樣供消費者選擇

織帶
利用棉線編織而成的織形緞帶式，是非常復古的材料

┊ 其他裝飾 ┊

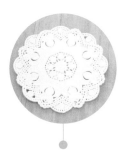

蕾絲點心紙墊
外觀採蕾絲樣式的圓型紙墊,可營造甜美浪漫氛圍

吊牌
於標籤牌上打洞並穿上繩子,即為吊牌

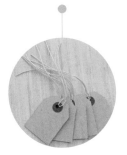

標籤貼紙
具單面黏性的標籤,有固定或增添作品豐富性的功用

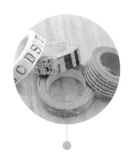

小木夾
以原木製成的夾子,多用來夾上小標籤,妝點作品

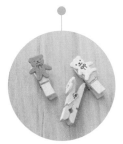

紙膠帶
具有可重複黏貼特性的紙質膠帶,樣式多元,是手作人最愛的好用素材

橡皮章
於橡皮擦上刻上圖案之圖章,經常蓋印於作品上,增添作品活潑性

英文字母印章
刻有英文字母的印章,常蓋印於作品上,提升作品的視覺美感

紙類素材

註：本書的包裝紙尺寸，都會加入 1 ～ 5 公分不等的長度，當作摺邊或黏貼處。

牛皮紙

以原色為主的普遍紙類。質感似原色厚棉紙的薄牛皮紙，為輕柔牛皮紙；質感較厚的牛皮紙則為厚感牛皮紙

一般包裝紙

材質較普遍，生活隨手可得，便利性高的紙類

西卡紙

比一般包裝紙厚些，也屬特殊紙類之一

英文報紙

以英文字母呈現的報紙，運用在包裝上，可提升作品的質感

棉紙

薄且軟如棉花之紙類，為打造自然樸實感的超實用素材

描圖紙

用於描繪圖形的特殊功能紙，外觀大部分呈半透明霧面

透明泡泡包裝紙
外觀呈半透明且有泡泡顆粒，用於保護玻璃或陶瓷等易碎物

圖案烘焙紙
有圖案且用於烘焙糕點麵包之紙類

蜂巢式包裝紙
外觀呈現類似蜂巢狀的特殊包裝紙

碎棉紙
棉紙以專業碎紙機裁切成長條狀，一般用來保護易碎或亦受損商品

圖案餐巾紙
有印上圖案的餐巾紙，色彩鮮豔的亮眼款式，非常適合用來包裝

花布
印上花卉圖案的布料，應用在包裝上，則可呈現春意盎然的浪漫風情

基本包裝法

1. 方形盒包裝

 材料工具：
1. 方形盒 1 個
2. 包裝紙 1 張
3. 雙面膠

尺寸：
包裝紙：
長＝（盒寬＋盒高）×2＋2公分
寬＝盒長＋（盒高 ×2）＋2公分

① 包裝紙以長邊為上下邊平放，並將方形盒置於包裝紙的正中心位置

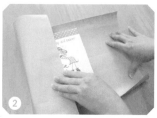

② 將方形盒左右兩側的包裝紙依序往方形盒中心內摺

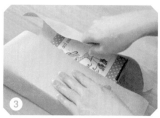

③ 於步驟 2 內摺的包裝紙重疊處，利用雙面膠做固定

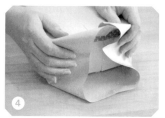

④ 處理寬邊多出的紙，將窄的兩側沿著包裝盒邊向內摺，形成上下各一三角形尖角

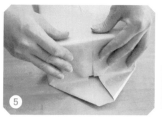

⑤ 將上方的尖角往內摺

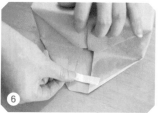

⑥ 以雙面膠貼於下方尖角

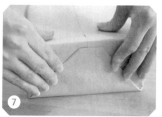

⑦ 撕下雙面膠往上黏貼固定。另一側也重複 4～7 步驟即可完成

2. 蝴蝶結

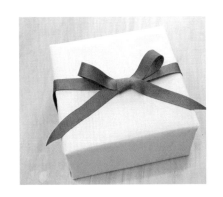

 材料工具：
1. 緞帶 1 條

尺寸：
（盒寬＋盒高）×2 ＋約 50 公分

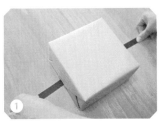

① 先將已剪裁好的緞帶對折，找出中心後拉直，將包裝物置於緞帶中心點

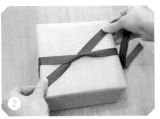

② 將兩邊均等的緞帶先打一平結

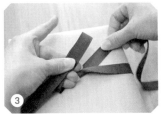

③ 拿起平結左邊的緞帶，摺成一小環

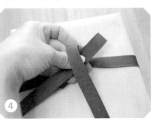

④ 將步驟 2 平結的右邊緞帶由上往下繞壓於步驟 3 的小環上

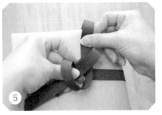

⑤ 拿起步驟 4 的緞帶由下往上繞於步驟 3 小環的後方

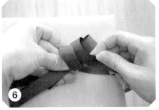

⑥ 再將步驟 5 的緞帶往下繞，並摺入步驟 5 形成的孔中

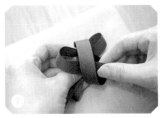

⑦ 依序將已成型的兩個蝴蝶結耳抓拉平均即可完成

3. 圓柱體包裝

 材料工具：
1. 圓柱體盒 1 個
2. 包裝紙 1 張
3. 雙面膠

尺寸：
包裝紙：
長＝總圓周＋1 公分
寬＝高＋圓直徑＋1 公分

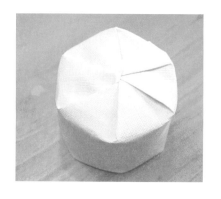

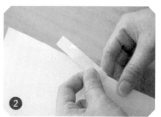

❶ 先將包裝紙採長邊為上下邊平放，再將圓柱體盒側面朝上，置於包裝紙中心

❷ 在包裝紙寬邊邊緣的中間位置處，黏貼上雙面膠，（雙面膠長度＝盒高）

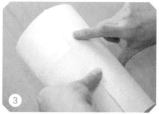

❸ 將圓柱體盒左右兩邊的包裝紙，分別順著圓柱體弧度往中間摺入，並撕開步驟 2 的雙面膠做固定

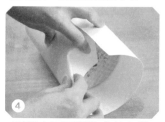

❹ 再將上下兩端的多餘包裝紙，以等腰三角形的形狀，像摺扇子般一摺一摺往圓心內摺

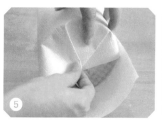

❺ 此圖即為步驟 4 連續進行等腰三角扇形摺法狀

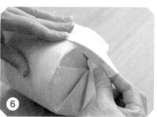

❻ 摺法將結束時，最後一摺為一方形。拿起此摺，將其反摺成一三角扇形

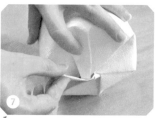

❼ 而後將此扇形塞入第一摺的等腰三角扇形中，即可完成

4. 圈圈結

🔧 材料工具：
1. 緞帶 1 條
2. 雙面膠
3. 剪刀

✏️ 尺寸：
約 30 公分

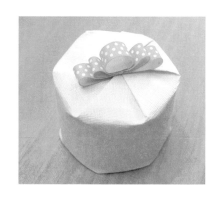

以剪刀將緞帶剪成 1：1.5：2 的比例，共計 3 條

分別將步驟 1 的 3 條緞帶，利用雙面膠黏貼成 3 個圈圈狀

此圖即為步驟 2 所完成的 3 個圈圈

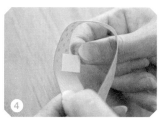

分別在 2 個較大的圈圈內圈黏貼上一小段雙面膠

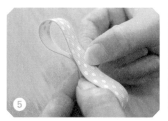

撕開雙面膠，將圈圈黏貼成 8 字狀

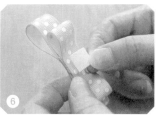

利用雙面膠分別將大（最下面）、中（置中間）、小（最上面），3 個 8 字狀環圈，黏貼在一起，呈現圈圈結花狀

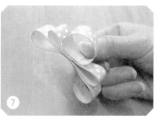

黏貼完後，即呈現如圖樣貌，將其貼於任一種包裝上作妝點即可

part 2
包裝篇

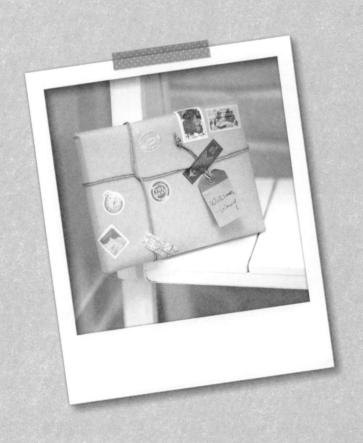

文青系——用詩歌佐茶の友達

一張英文報紙、英文標籤、唯美的明信片，
點綴出高雅的文青氛圍，善用平凡小物，
你也可以包出達人等級的精緻包裝。

給文青系の友達

你身邊有這麼個朋友嗎？他喜歡閱讀、攝影、音樂、電影，經常帶著幾本書，就在咖啡館的一隅待上一整天；帶著一台相機，隨意拍著生活中的小細節；聽著 CD 沉醉在自己的世界裡；看著電影脫離現實世界，跟著主角又哭又笑。

他們還喜歡逛創意市集，酷愛設計精品，而且總是穿著極簡風的質感上衣。最特別的是，他們有著纖細的情感，容易受感動，而且隨口就能說出如詩的字句……。

如果你周圍有這麼個朋友，建議可以配合他們的喜好送他下列物品：

書籍

可以送文學性較強的書本，如村上春樹、芥川龍之介……等作家的作品。

書籤

愛看書的他們當然有滿櫃的書籍，挑選一張有品味的書籤，不但能讓他們的心情更好，也大大提升了閱讀的方便性。

書架

選擇一個靈巧的素色書架給他，這樣一來不但能夠放書，也可以讓他們自由裝飾出自己最愛的風格。

明信片

寄送風景或電影圖案的明信片，不僅能表達自己的心意，也能用來裝飾家裡。

日誌本

能讓他們順手記下所見所聞，或突然閃現的靈感。可選購符合他們氣質的手繪風或日雜風款式。

相機

除了以文字記錄生活外，影像的記錄也讓記憶更加鮮豔活潑。建議選擇復古或黑銀雙色的傳統款式。

鋼筆

鋼筆可以說是筆界的 LV，外觀看起來精緻有質感，寫起字來順暢省力，很適合喜歡書寫的文青朋友。

手感皮包

比起精品名牌包，手作皮革質感的皮包更受文青朋友青睞，皮革的樸質感及光澤，是人工合成皮永遠無法取代的。

相簿

拍了很多照片的他們，多少會洗一些鍾意的出來看看，這時候就需要一本收納的相簿啦！因為洗的數量不太多，只須挑選厚度中等的即可。

耳機

買一個隔音好的耳機送給他們，他們一定會非常高興。因為這樣一來，他們就可以隔絕外界所有雜音，完全沉浸於音樂的世界裡。

音樂 CD

可選擇輕音樂、古典樂、爵士樂……等旋律較和緩的 CD。

咖啡

咖啡絕對是文青朋友生活中不可或缺的飲品，而且購買時也不用多費心神揣測收禮者的喜好，只要直接選購收禮者喝的最習慣的咖啡種類即可。

享受書香世界
書籍

包裝禮物：書籍

尺寸：
輕牛皮紙：
長＝（書寬＋書高）×2＋2公分
寬＝書長＋（書高 ×2）＋2公分

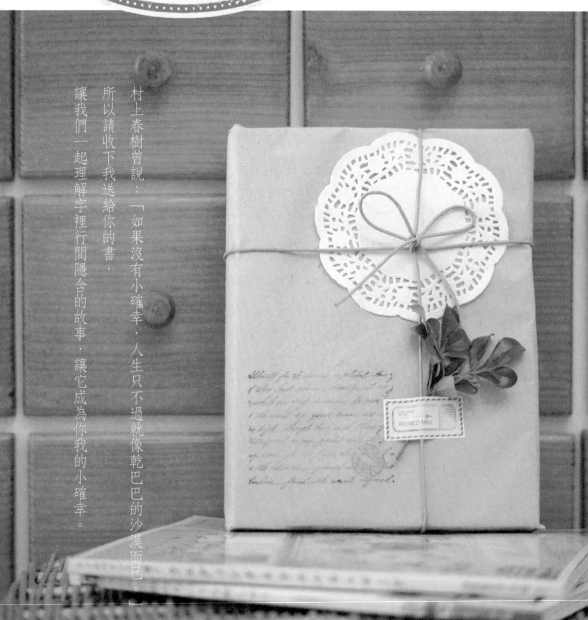

村上春樹曾說：「如果沒有小確幸，人生只不過就像乾巴巴的沙漠而已。」所以請收下我送給你的書，讓我們一起理解字裡行間隱含的故事，讓它成為你我的小確幸。

材料工具：

1. 輕牛皮紙 1 張
2. 紙膠帶
3. 原色紙繩 1 條
4. 綠色植物 1 小株
5. 蕾絲點心紙墊 1 張
6. 英文字母橡皮章 1 個
7. 標籤貼紙 1 張
8. 剪刀

1 將書籍置於長方形牛皮紙上，中心對齊牛皮紙較長兩邊的 90 度角，並同時將上下兩個直角分別往書籍的中心內摺

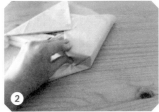

2 另外較短的兩邊則沿著書緣往內壓摺

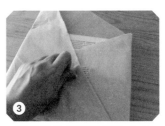

3 將多餘的紙朝書籍的中心點內摺

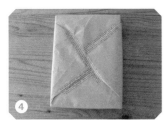

4 依序將四個邊往書籍中心位置內摺，在四條連接線位置以紙膠帶黏貼作點綴

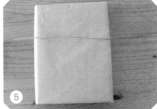

5 翻回正面，並取 1 條原色紙繩，將紙繩橫放在包裝上方（約 1/3 處）

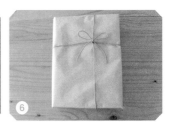

6 將紙繩繞到包裝的背面，並交叉成十字形，再繞回包裝正面，並打上蝴蝶結

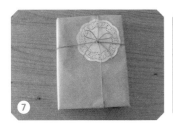

7 以蝴蝶結作為中心點，將蕾絲紙墊夾於紙繩與書本的間隙中

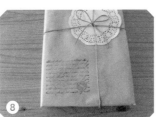

8 取英文字母橡皮章按壓印泥後，於包裝正面左下方處印上作妝點

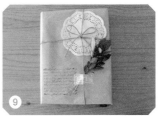

9 將小株植物斜插在紙繩下方，並利用標籤貼紙固定即完成

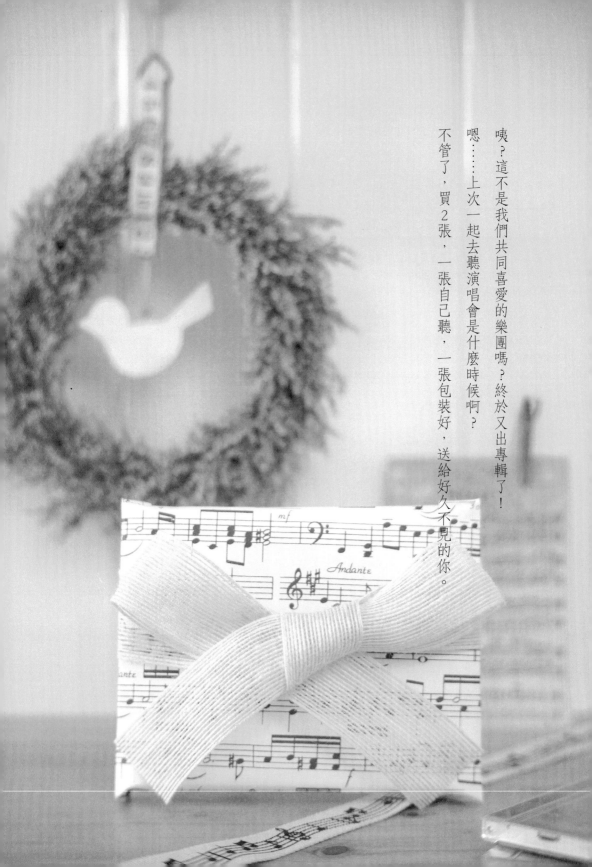

咦？這不是我們共同喜愛的樂團嗎？終於又出專輯了！

嗯……上次一起去聽演唱會是什麼時候啊？

不管了，買2張，一張自己聽，一張包裝好，送給好久不見的你。

重溫演唱會時的感動
CD

 包裝禮物：CD

尺寸：
音符圖案包裝紙：
A4 大小
（21×29.7 公分）

材料工具：
1. 音符圖案包裝
　 紙 1 張
2. 剪刀
3. 透明膠帶
4. 寬版緞帶 1 條

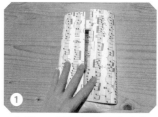

① 先將 CD 置於包裝紙的正中間，再分別將左右兩邊的紙往中心位置內摺

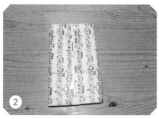

② 將步驟 1 利用透明膠帶固定好

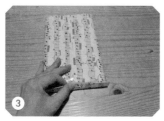

③ 依序將上下兩邊多餘的紙直接往中心位置摺貼固定

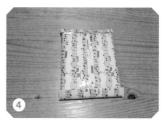

④ 上下都黏貼固定完畢後，如圖所示（此為反面）

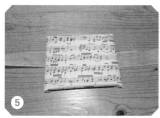

⑤ 取一寬緞帶平放於桌面，將包裝翻回正面放在緞帶中點上

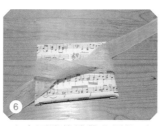

⑥ 左右兩邊的緞帶分別往正面中心點繞上，打一平結

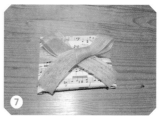

⑦ 再繼續打一完整的蝴蝶結，即可完成

隨手寫下心情
手繪日誌

包裝禮物：手繪日誌

尺寸：
牛皮紙：
長＝（日誌寬＋日誌高）×2＋2公分
寬＝日誌長＋日誌高 ×2＋2公分

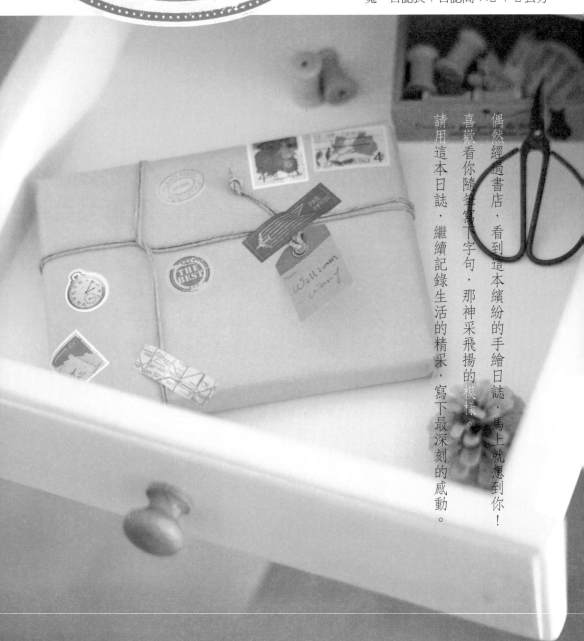

偶然經過書店，看到這本繽紛的手繪日誌，馬上就想到你！

喜歡看你隨筆寫下字句，那神采飛揚的模樣。

請用這本日誌，繼續記錄生活的精采，寫下最深刻的感動。

 材料工具 ：
1.牛皮紙 1 張
2.紙膠帶
3.剪刀
4.標籤貼紙 數張

5.吊牌 1 個
6.紙繩（ 2 種色系）

① 先將手繪日誌置於牛皮包裝紙中心點位置，接著將上下兩邊的紙往中心點內摺，並利用紙膠帶做固定

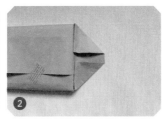

② 將側面紙的兩邊往內側摺成三角形

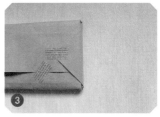

③ 將三角形側邊往上摺，並利用紙膠帶做固定

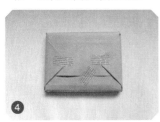

④ 左邊側面也重複步驟2～3的方法處理，以完成牛皮紙包裝（此為背面）

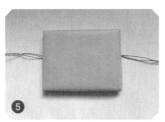

⑤ 將步驟 4 翻回正面，接著將紙繩放置於手繪日誌的底下，並調整好左右的平均長度

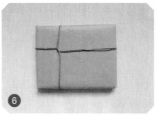

⑥ 紙繩於日誌正面交叉成十字形

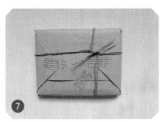

⑦ 將紙繩繞回背面，並以雙平結做固定

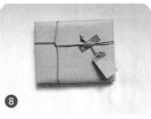

⑧ 翻回正面，並以標籤貼紙黏貼上小吊牌

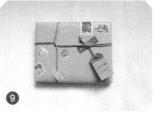

⑨ 在小吊牌上寫上祝福的話，並隨興的將標籤貼紙貼於成品正面，即可完成

走進禮品店，琳瑯滿目的飾品讓人眼花撩亂！

看了很久，終於選了這條手拭巾送你，因為它淡雅清新的質感和你最像！

無論如何，希望你會喜歡我為你細心挑選的小禮物。

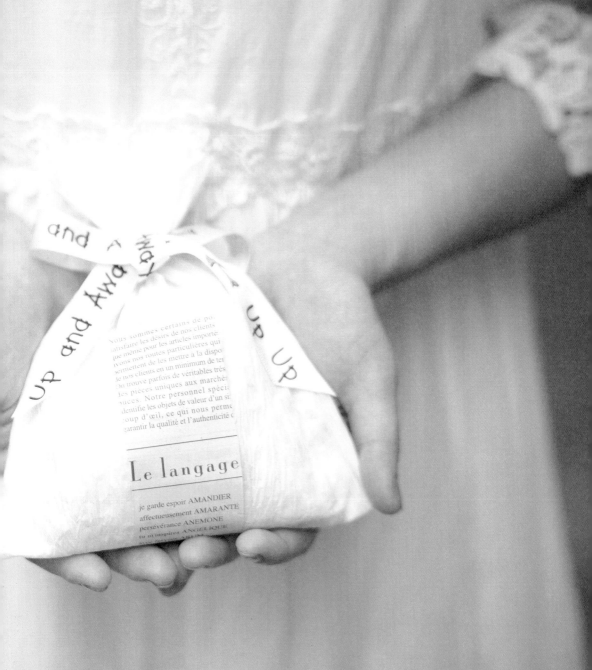

優雅別緻
日本手拭巾

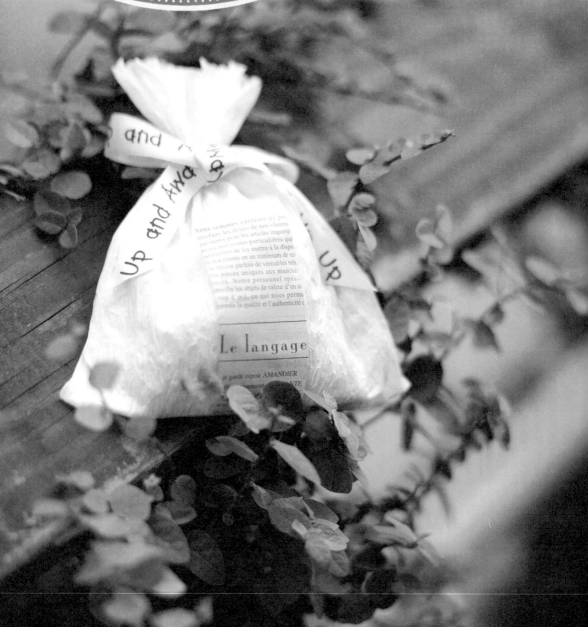

包裝禮物：日本手拭巾

材料工具：
1. 英文報紙剪 1 小塊
2. 緞帶約 40 公分
3. 回收紙袋 1 個
 （可以包裝專用拉菲草
 或皺紋紙替代）
4. 雙面膠
5. 剪刀

① 分別將紙袋上的 2 條紙繩
提把拆下

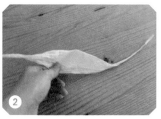

② 將紙繩揉開，還原成原來
的長方形面貌

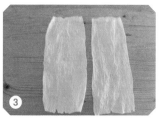

③ 另一條紙繩也重複步驟 2，
還原回長方形面貌

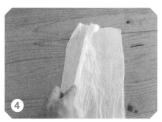

④ 將 2 張紙重疊對齊，並將
紙張的左右兩側（較長邊）
利用雙面膠黏貼起來做固
定（因紙張較薄，所以需
使用 2 張）

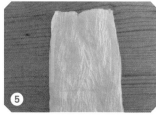

⑤ 先將紙張平放，上下為短
邊，左右為長邊。接著將
紙張由上往下對折出一中
線後再展開，並於對折中
線以上的兩邊貼上雙面膠

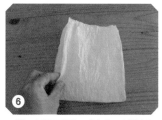

⑥ 撕下雙面膠，採上下對折
黏貼固定，做成一袋狀

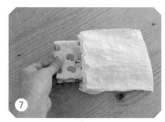

⑦ 將手拭巾放入已成型的紙
袋中

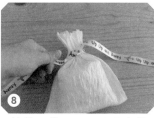

⑧ 於袋口約 3 ～ 5 公分處繫
上緞帶固定

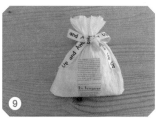

⑨ 接著綁上一蝴蝶結，並將
英文報紙，妝點於包裝上
即完成

在家中看音樂會
DVD

🎁 包裝禮物：DVD

✏️ 尺寸：
長＝ DVD 外盒（寬＋高）×2 ＋ 2 公分
寬＝ DVD 外盒（高 ×2）＋長＋ 6.5 公分

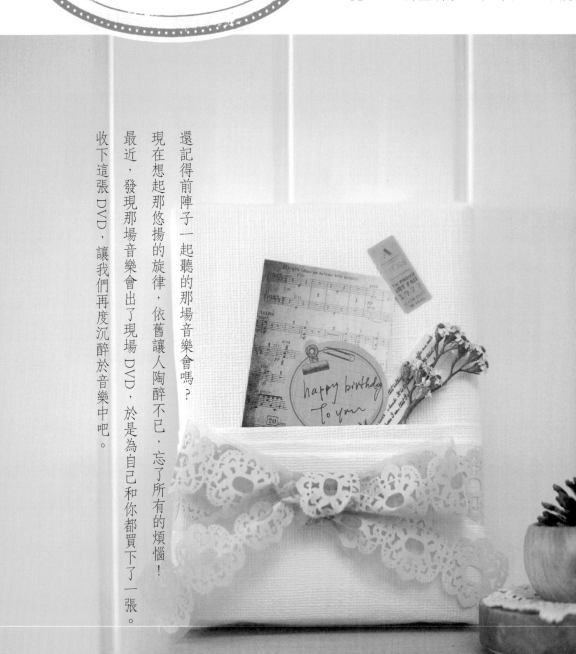

收下這張 DVD，讓我們再度沉醉於音樂中吧。

最近，發現那場音樂會出了現場 DVD，於是為自己和你都買下了一張。

現在想起那悠揚的旋律，依舊讓人陶醉不已，忘了所有的煩惱！

還記得前陣子一起聽的那場音樂會嗎？

 材料工具 :
1. 特殊包裝紙 1 張
2. 雙面膠 1 捲
3. 寬形緞帶 1 條
4. 名信片 1 張
5. 妝點小物
（標籤、乾燥花、吊牌等）

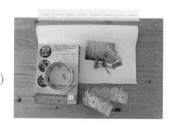

① 將包裝紙以長邊為上下邊平放。上下對折後，沿著中央摺線像摺扇子一般以約5mm的寬度摺3摺。（此為外層）

② 步驟 1 完成後，把紙張翻到裏層，並將 DVD 置於中心點位置

③ 將左右兩側的紙往中心點位置內摺，再利用雙面膠固定

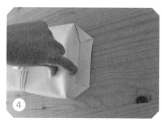
④ 先處理 DVD 下方的剩餘紙。將上端的紙，沿著盒緣往內壓摺，並將左右兩邊的紙往中間摺

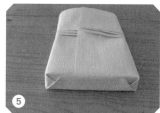
⑤ 將下端部分往上摺，並以雙面膠做固定（此為背面）

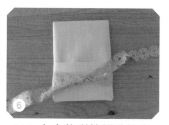
⑥ DVD 上方的剩餘紙重複步驟 4 ～ 5 處理後，將 DVD 翻回正面，利用寬型緞帶先打一平結

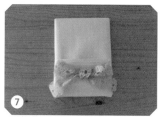
⑦ 步驟 6 平結上，再打一蝴蝶結

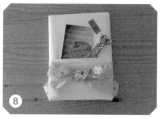
⑧ 依序將明信片、標籤、吊牌、乾燥花插入扇形摺疊處即可完成

來自遠方的關心
明信片

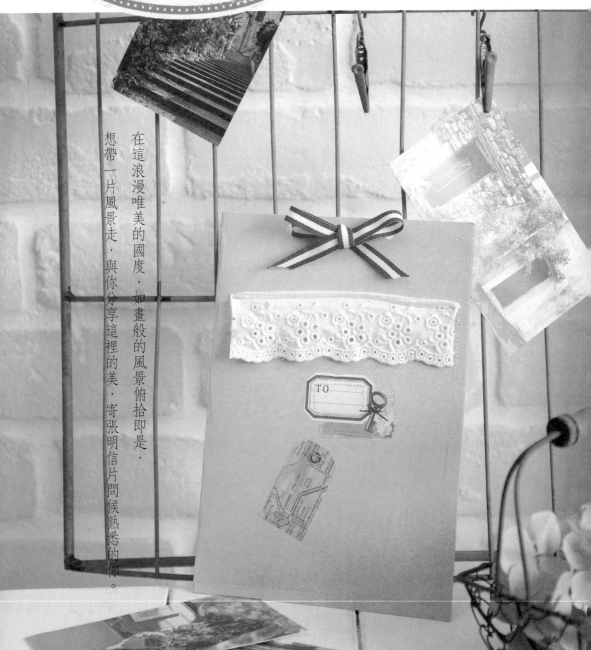

在這浪漫唯美的國度，如畫般的風景俯拾即是，想帶一片風景走，與你分享這裡的美，寄張明信片問候熟悉的你。

 材料工具：

1. 厚感牛皮紙
2. 打孔機
3. 縫紉機 & 車縫線
4. 布剪刀
5. 緞帶 1 條
6. 寬版蕾絲緞帶 1 條
7. 標籤 1 張

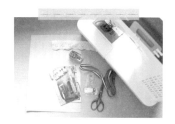

先將牛皮紙平放，長邊為上下邊，短邊為左右邊。並將標籤利用縫紉機車縫於牛皮紙的右下方

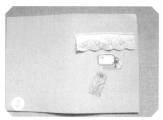

將蕾絲緞帶車縫於標籤的上方

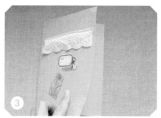

將紙張圖案朝上左右對折

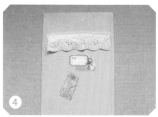

利用縫紉機在紙張最右側及最底部，離紙緣約 5mm 處，依序做車縫

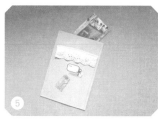

從步驟 4 的預留開口處，將明信片放入袋中

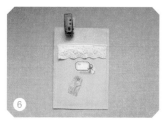

利用打孔機於開口處左邊打一個洞

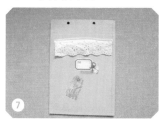

再以打孔機於開口處右邊打一個洞

將緞帶穿入 2 個洞中，並繫上一蝴蝶結即可完成

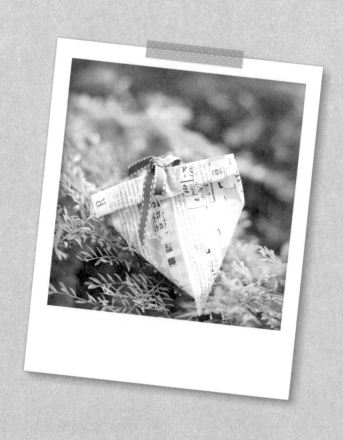

甜美系——像玩偶般可愛の友達

甜美蕾絲、浪漫小花、躍動的圓點緞帶、卡哇伊的卡通圖紙，把這些素材都應用上，使包裝變得更輕甜明快了！收到這份禮物的朋友，一定都會愛上它！

出現的時候，周圍空氣彷彿變成了粉紅色！因為個性單純率真，所以人緣很好，只要有她在，就有歡笑聲。甜美陽光的笑容，總能輕易融化冷漠的隔離。

他們經常穿著粉嫩的馬卡龍色系，衣服上有蕾絲、荷葉邊、小碎花等裝飾點綴。最喜歡穿上俏皮的小短裙逛街、約會。無論是狗、貓、草泥馬、熊貓，只要看到可愛的小動物或是精緻小巧的小飾品就會情不自禁的手舞足蹈，眉飛色舞。

若周圍有這麼個可愛的朋友，建議送他下列物品：

● 可愛玩偶

毛絨絨的觸感加上可愛的外型，深得甜美朋友的歡心，想不出來要送什麼的時候，玩偶是最佳的選擇。

● 公仔

小巧的動物造形或 Q 版人物都可，也可以多買二～三隻或成套贈送。

手機架
流行的 Line 公仔造形、黃色小鴨造形、拉拉熊造形……等討喜設計都是不會出錯的選項。

手機吊飾
愛心、花朵、動物、Q 版人物……等萌系小物,都可以列入挑選清單內,與甜美朋友的風格作搭配。

零錢包
選擇點點、愛心、粉嫩色系、碎花圖案等款式即可,這些活潑俏皮的圖案都非常適合甜美朋友。

鑰匙圈
可以為身邊的甜美朋友特別訂製適合色系的手作鑰匙圈,或是直接購買裝飾卡通或動物造形公仔的俏皮款式。

馬卡龍
甜滋滋的漂亮馬卡龍,最適合送給有甜食癮的他們。

餅乾
時間足夠的話,可以自製餅乾,並在餅乾上點綴心形、圓點等圖案,搭配可愛的包裝送給她們。

巧克力
甜蜜又浪漫的巧克力,最適合拿來當作禮物送人,由其是特愛吃甜食的朋友。

髮圈
圓點、碎花、動物紋等樣式的大腸圈,可愛又實用,如果朋友拿這種髮圈綁包頭,一定超級可愛!

造形抱枕(愛心、貓、狗)
小貓、小狗、小鴨或愛心形狀的抱枕都是超受歡迎的人氣樣式,挑選一個陪伴朋友入睡吧!

俏麗洋裝
花漾繽紛的浪漫洋裝,是甜美風格的必備品,建議選擇亮色系的款式。

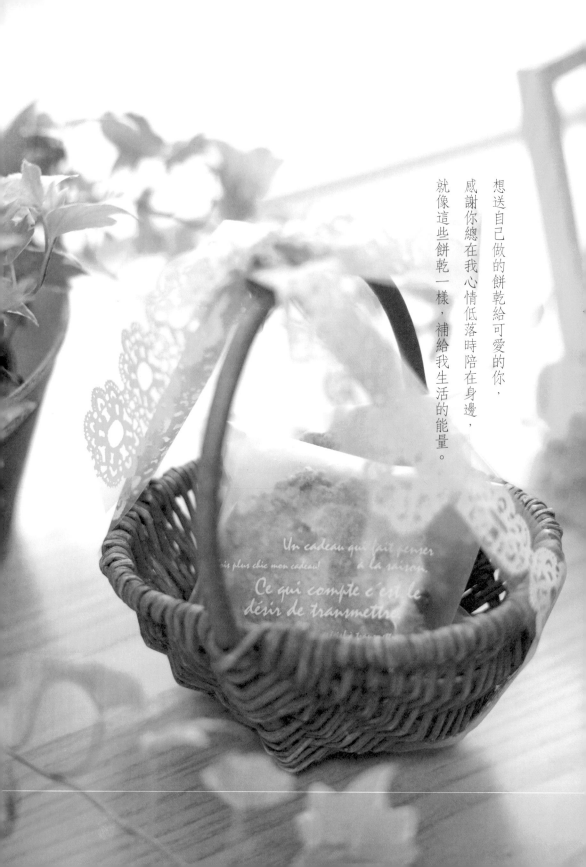

想送自己做的餅乾給可愛的你，

感謝你總在我心情低落時陪在身邊，

就像這些餅乾一樣，補給我生活的能量。

Un cadeau qui fait penser à la saison.
mais plus chic mon cadeau!
Ce qui compte c'est le
désir de transmettre

充滿人情溫度的美味
手工餅乾

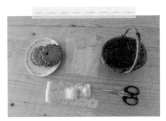

🔧 材料工具：
1. 藤籃 1 個
2. 餅乾透明小袋 數個
3. Hand made 標籤貼紙 數張
4. 剪刀
5. 寬型緞帶 1 條

🎁 包裝禮物：手工餅乾

✏️ 尺寸：
緞帶長＝
籃籃直徑 ×2 ＋籃籃高＋約 55 公分

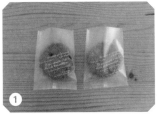

① 手工餅乾放入透明小袋中

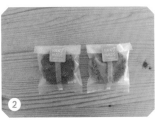

② 將小袋開口處往下翻摺，並在封口處貼上 Hand made 標籤貼紙

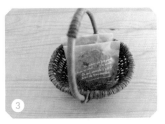

③ 將餅乾放入藤籃中

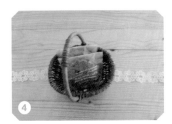

④ 將寬型緞帶置於藤籃底處，並調整好左右的平均長度

⑤ 緞帶兩邊順著籃籃往上至藤籃把手處，打上一平結

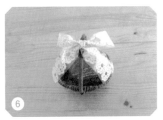

⑥ 在步驟 5 上再打上一蝴蝶結，即可完成

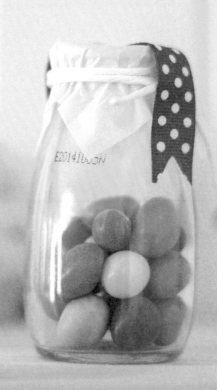

糖果酸酸甜甜的幸福滋味，讓心情也好了起來！

送你一罐糖果，希望你也擁有一整天的好心情。

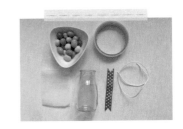

給你甜蜜好心情
糖果

🔧 材料工具 ：
1. 四物飲瓶或牛奶玻璃瓶 1 個
2. 白色紙繩 1 條
3. 描圖紙 1 張
4. 緞帶 1 條
5. 雙面膠

🎁 包裝禮物：彩色糖果

✏️ 尺寸：
描圖紙大小：
長 / 寬＝玻璃瓶口直徑 ×2
緞帶：
長＝玻璃瓶口直徑 ×3

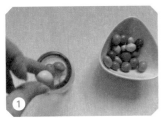

將糖果放入玻璃瓶中

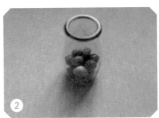

放置的糖果量，大約占玻璃瓶一半的容量即可

以描圖紙包覆玻璃瓶瓶口

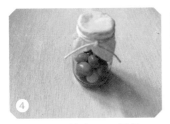

將紙繩環繞瓶口 2 圈後，打上一雙平結固定描圖紙

利用雙面膠將緞帶固定於瓶口正中間，即可完成

回味無窮的芳香
茶品

包裝禮物：茶品

尺寸：
西卡紙：
長＝茶品盒（寬＋高）×2 ＋2公分
寬＝茶品盒（高 ×2）＋長＋ 1公分

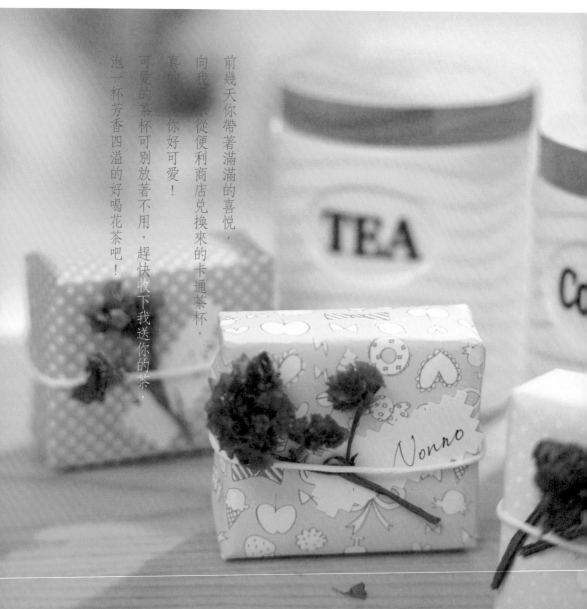

泡一杯芳香四溢的好喝花茶吧！

可愛的茶杯可別放著不用，趕快收下我送你的茶，

真的好可愛！

向我炫耀從便利商店兌換來的卡通茶杯，

前幾天你帶著滿滿的喜悅，

 材料工具：

1. 可愛風西卡紙 2 張
2. 雙面膠
3. 剪刀
4. 紙繩 1 條
5. 花邊剪刀
6. 乾燥花 1 小株

① 將可愛風西卡紙平放，長邊為上下邊，寬邊為左右邊。接著把茶品盒置於包裝紙中心點位置

② 將左右兩側的紙往中心點位置內摺，再利用雙面膠固定，並將包裝向右轉 90 度以方便作業

③ 先處理茶品盒右側的剩餘紙。將上端的紙沿著盒緣往內壓摺，並將左右兩邊的紙往中間摺

④ 將下端部分往上摺，利用雙面膠做固定，另一面也重複 3、4 步驟（此為背面）

⑤ 以紙繩於茶品盒橫向腰處繞一圈，並於盒子背面打雙平結固定

⑥ 將盒子翻到正面，並於盒子與紙繩間隙插上乾燥花

⑦ 以花邊剪刀於第二張可愛風西卡紙，剪下一標籤大小紙卡，並寫上受禮者名字（約 5×2 公分）

⑧ 將寫上名字的小紙卡夾入盒子及紙繩的間隙中，妝點於正面任一處即可完成

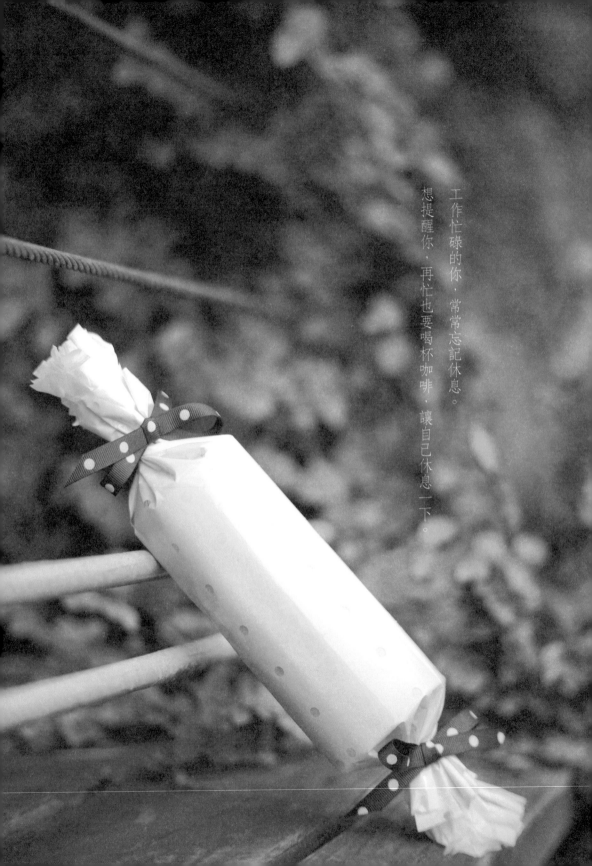

工作忙碌的你，常常忘記休息。

想提醒你，再忙也要喝杯咖啡，讓自己休息一下。

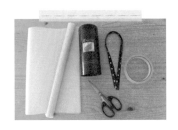

享受片刻優閒時光
咖啡豆

包裝禮物：圓罐包裝式
　　　　　咖啡豆

尺寸：
描圖紙：
長＝咖啡罐的高 ×2.5 公分
寬＝咖啡罐的圓周＋ 5 公分
半透明包裝紙：
長＝咖啡罐的高 ×2.5 － 10 公分
寬＝咖啡罐的圓周＋ 8 公分

材料工具：
1. 描圖紙 1 張
2. 半透明包裝紙 1 張
3. 剪刀
4. 透明膠帶
5. 緞帶 2 條

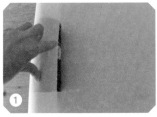

① 描圖紙以長邊為上下邊平放後，將咖啡鐵罐置於描圖紙最左側，開始往右順著圓筒弧度捲動

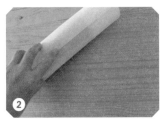

② 將咖啡罐完全包覆後，利用透明膠帶做固定

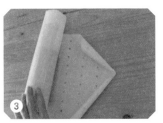

③ 將已經包覆完描圖紙的咖啡罐，放在半透明包裝紙上的最左側，同時向右做滾捲式的包裝

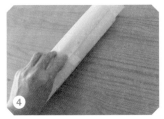

④ 完全包覆咖啡罐後，利用透明膠帶在接口處做固定

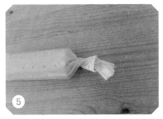

⑤ 將咖啡罐橫放，並將左右兩端的多餘描圖紙及半透明包裝紙，以手做扭轉

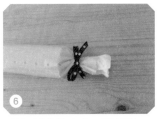

⑥ 將扭轉後的左右兩端紙張，利用緞帶各打一蝴蝶結做固定，即可完成

貼心的收納小物
手作小針插

 包裝禮物：手作小針插

 尺寸：
牛皮紙信封袋：
可裝得下手作禮物的大小即可

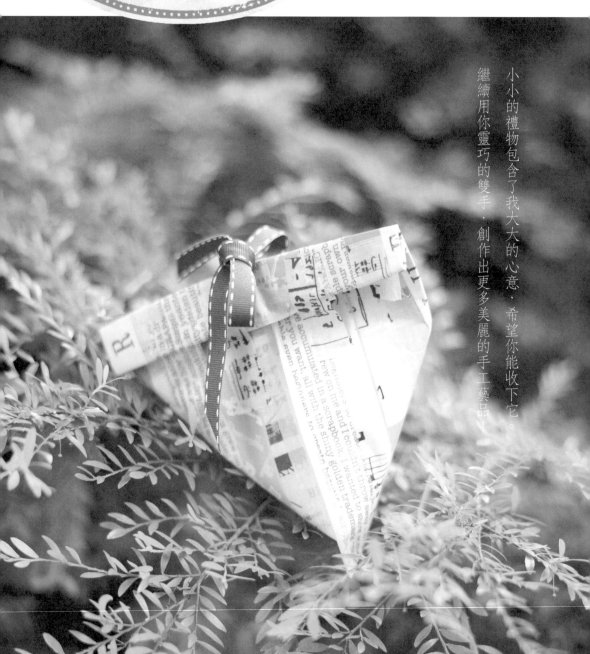

小小的禮物包含了我大大的心意，希望你能收下它。

繼續用你靈巧的雙手，創作出更多美麗的手工藝品！

 材料工具：

1. 牛皮紙信封袋 1 個
2. 紙膠帶 數個
3. 剪刀
4. 打孔機 1 個
5. 緞帶 1 條

① 先將牛皮紙信封袋橫向平放，並將紙袋的腰間處利用紙膠帶做黏貼裝飾（另一面也重複此作法）

② 將紙袋的正反兩面，隨興的利用紙膠帶黏貼完整

③ 小禮物放進紙袋中

④ 紙袋開口處以 1.5 公分的寬度往內摺

⑤ 將已經摺過一次的開口繼續往內摺 3 ～ 4 摺即可

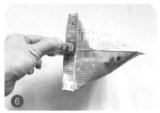

⑥ 利用打孔機在摺口的中間位置打一個孔

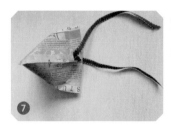

⑦ 將緞帶穿過步驟 6 打出的孔中

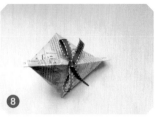

⑧ 以緞帶打一蝴蝶結做固定，即可完成

哇！這不是你最愛的小熊嗎？

看到這隻小熊就馬上聯想到你，毫不猶豫的直接買下來送給你，

讓你龐大的小熊收藏再添一隻可愛的新成員！

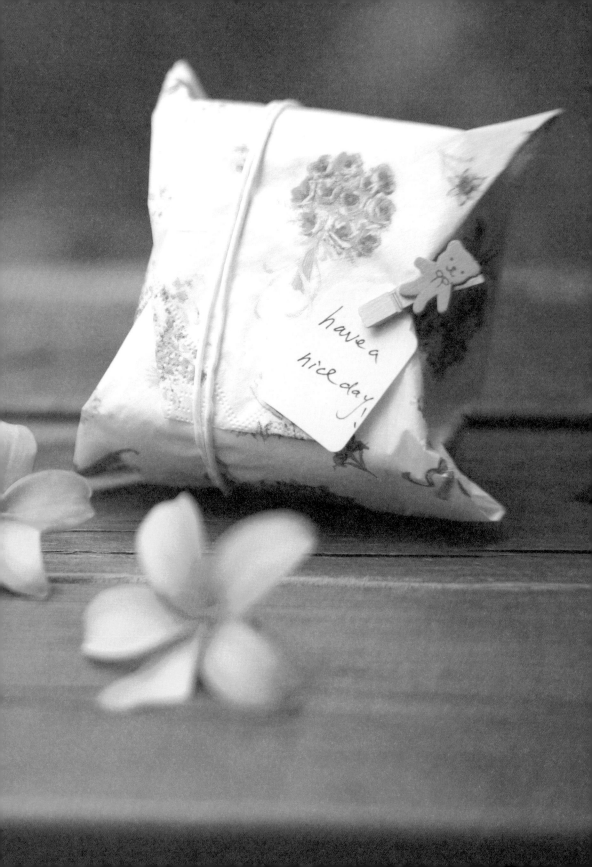

have a
nice day !

擋不住的萌系魅力
小公仔

包裝禮物：小公仔禮盒

尺寸：
餐巾紙：
長 / 寬＝ 33 公分（市售餐巾紙標準大小）
禮盒大小：
長寬以不超過餐巾紙長寬的 1/3 為原則

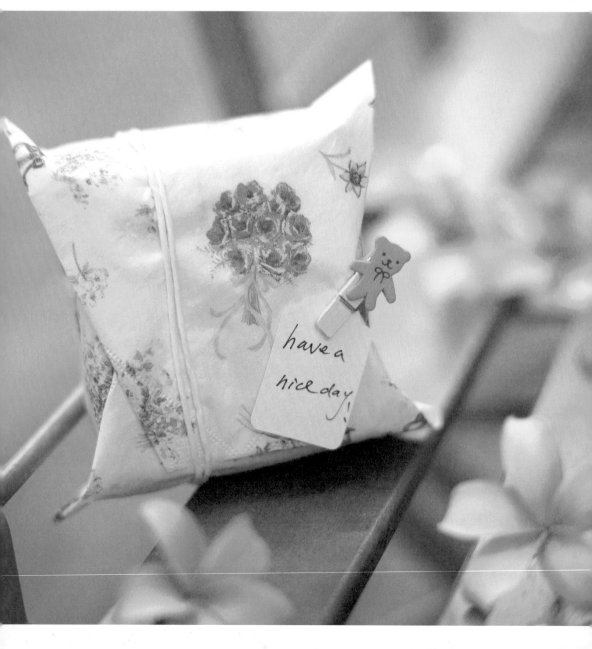

 材料工具：

1. 圖案餐巾紙 1 張
2. 剪刀
3. 紙繩 1 條
4. 小木夾 1 個（附圖案）
5. 吊牌 1 個

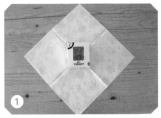

① 將餐巾紙的背面朝上平放，採菱形方式擺放，接著將小公仔禮盒置於餐巾紙中心點位置

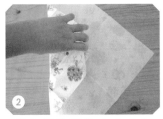

② 將左側的紙往中心處內摺，並將多餘的三角形紙對齊盒緣摺入

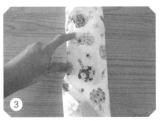

③ 將右側的紙也往中心處內摺，並將多餘的三角形紙對齊盒緣再內摺

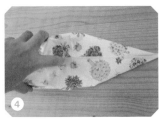

④ 一邊壓著步驟 3 的三角形內摺處避免散開，一邊將公仔盒擺成橫向以方便操作。接著將右側的紙沿著盒緣壓摺，摺成一三角形

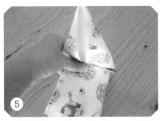

⑤ 將步驟 4 摺出來的三角形往上摺

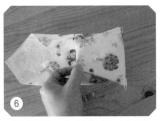

⑥ 將步驟 5 上摺後的三角形狀，再往內摺做修飾

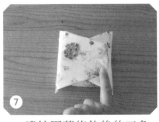

⑦ 一邊按壓著修飾後的三角形，一邊將另一端也重複步驟 4～6 的做法

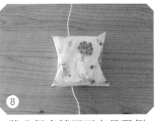

⑧ 將公仔盒轉回正向呈現倒梯形的樣子，並將紙繩放置於公仔盒左邊約 1/3 處下方

⑨ 將紙繩繞盒身 2 圈，打上雙平結做固定，並在吊牌上寫下祝福的話，以小木夾夾於正面右側做妝點，即可完成

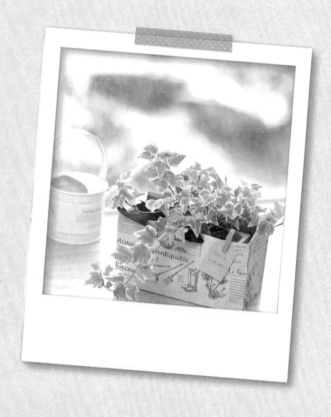

森林系——聽海讀山の友達

毫不起眼的樸素麻繩、瓦楞紙箱、回收紙袋，
經過巧思改造，就成了清新討喜的自然風格！
絕對讓你的森林系朋友，愛不釋手，捨不得把它拆開！

給森林系の友達

隨風飄逸的秀髮，大地色彩的穿搭，渾身散發著清新脫俗的氣質，彷彿從森林裡走出的仙子。他們喜歡溫溫慢慢的生活步調，經常帶著相機在公園或林蔭下漫步，或是找間咖啡廳坐下享受一個人的寧靜。

不盲目追求流行，喜歡寬鬆或天然材質的衣服，偏愛民族風格及編織。特別的是他們會留意環保議題，並自備餐筷，也會自己動手做些料理與朋友分享。最令人著迷的是，他們說話時總帶著淺淺的微笑，給人親切舒服的自在感，讓人不由自主的與他們暢談所有心事。

崇尚天然的他們，喜歡純粹自然的物品，建議可以送他們下列物品：

● 手織圍巾、針織帽

森林系朋友偏愛柔和色系，所以米色、棕色和白色是最好的選擇。不過因為是針織製品，買的時候記得看看圍巾是否完整，有沒有漏針或被勾到的情形。

● 編織手環

民俗風格的款式是挑選時的首選，如果挑不到適合的樣式，也可以自己買些線材回家編。而且自己親手做的禮物，一定是最有紀念意義的。

長裙

灰色、白色或亞麻色的飄逸長裙，穿在森林系女孩的身上，能完美的襯托他們的清新氣質，挑選時不妨朝這些天然色系下手。

藤包

以原始材料編織的藤包，完全符合他們崇尚天然的喜好，非常適合拿來當作他們的禮物。

盆栽

熱愛大自然的他們，自然喜歡充滿綠意的可愛小盆栽，買盆栽當作禮物再適合不過了！

鮮花束

挑選柔嫩色系、香味淡雅的花種即可，不必選擇過於浪漫亮眼的花朵。

手工皂

純天然的手工皂純粹而自然，非常符合森林系朋友的喜好。

美妝保養組、沐浴用品組

建議選購草本系列或茶樹精油等天然配方，避免太過濃郁的系列用品。

馬克杯

素色或日式雜貨風的杯子最適合他們，應避免選擇印有過多圖樣，太過花俏的款式。

環保餐具組
（環保筷＆湯匙＆叉子）

符合森林系朋友關注環保議題的特點，建議選擇木製款式的組合。

只與你分享
小點心

包裝禮物：盒裝小點心

尺寸：
包裝紙：
長＝盒子（高 ×2）＋長＋2 公分
寬＝ 盒子（寬＋高）×2 ＋2 公分
蕾絲點心墊：
直徑＝盒寬＋約 2 公分

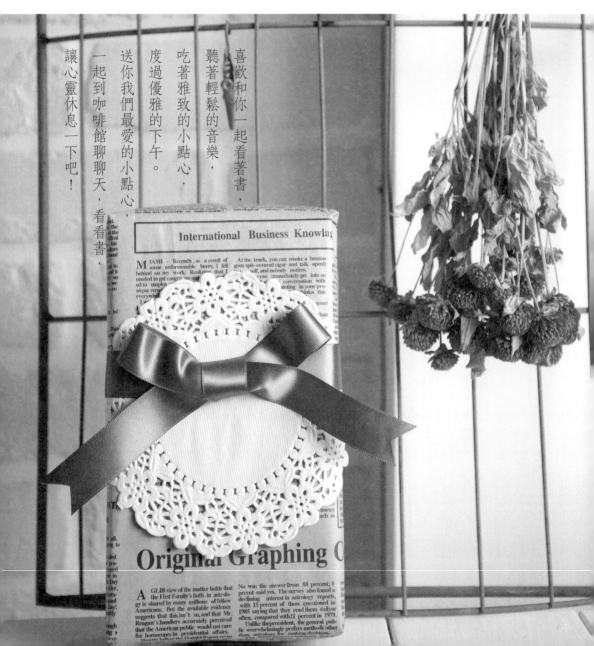

讓心靈休息一下吧！

一起到咖啡館聊聊天，看看書，

送你我們最愛的小點心。

吃著雅致的小點心，度過優雅的下午。

聽著輕鬆的音樂，

喜歡和你一起看著書，

材料工具：
1. 剪刀
2. 英文報紙包裝紙 1 張
3. 絲綢緞帶 1 條
4. 雙面膠 1 捲
5. 蕾絲式點心墊 1 張

先將點心盒置於英文報紙
包裝紙中心點位置

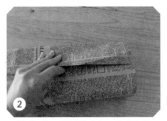

將左右兩側的紙，往禮盒
中心內摺

寬邊多出的紙，先將較窄
的兩側沿著包裝盒邊向內
摺，形成上下各一三角形
尖角。另一邊重複此動作

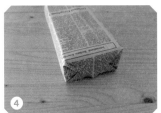

將上下的尖角同時往內摺
（如圖所示）， 再利用雙
面膠固定。另一邊也相同

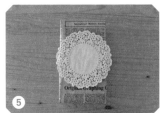

回到包裝的正面，利用雙
面膠稍微將蕾絲點心墊固
定於正中間

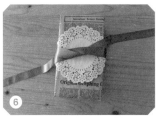

取一絲綢緞帶於點心盒的
腰部，打一平結於正中央

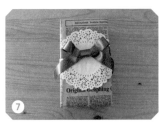

在平結上再打一蝴蝶

最後於完成品之蝴蝶結尾
處，利用剪刀剪一「く」
狀即完成

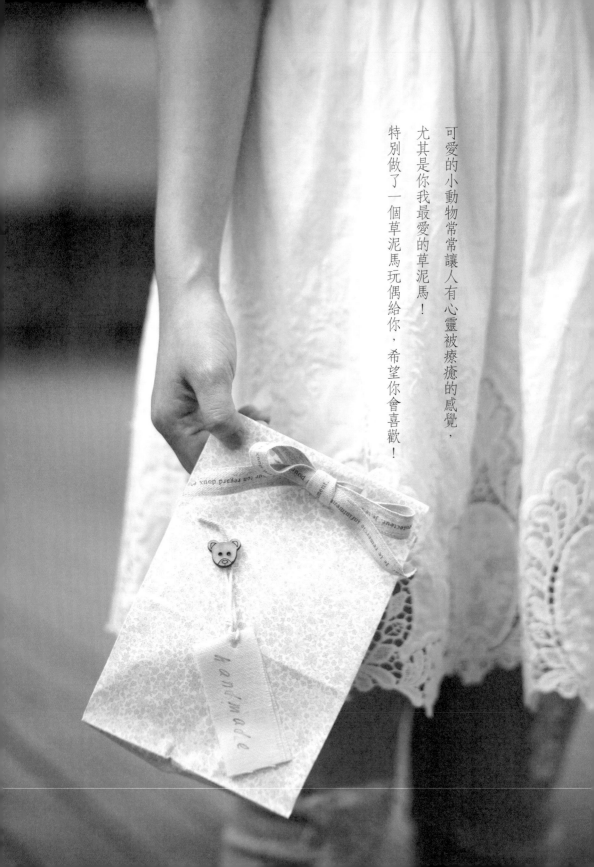

可愛的小動物常常讓人有心靈被療癒的感覺，

尤其是你我最愛的草泥馬！

特別做了一個草泥馬玩偶給你，希望你會喜歡！

為你注入溫馨暖意
草泥馬玩偶

包裝禮物：手作玩偶

尺寸：
包裝紙袋：
可裝得下手作玩偶
大小即可

材料工具：
1. 手作玩偶
2. 織帶或緞帶 1 條
3. 打孔機 1 個
4. 布吊牌 1 個
5. 白膠 1 條
6. 動物鈕子 1 個
7. 英文字母印章 1 個

利用英文字母印章，在布吊牌上蓋印 handmade 單字

玩偶放入包裝紙袋中

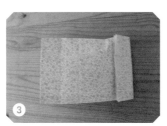

將包裝紙袋開口往下摺約 5 公分

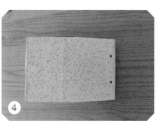

在步驟 3 的開口摺疊處，利用打孔機打上 2 個洞

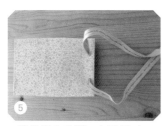

織帶穿入步驟 4 打的孔中

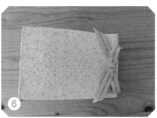

將織帶打成一個蝴蝶結

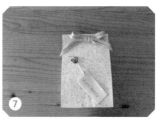

將包裝袋轉正，長邊為左右邊，短邊為上下邊。並利用白膠將鈕子及布吊牌黏貼於包裝袋正面任一處即可完成

再過一天你就要滿18歲囉！

常常聽你提到，18歲開始要學化妝，讓自己變得更漂亮！

在開始化妝前，先用我送你的保養組讓皮膚更佳水噹噹吧，

然後一起努力變成自己喜歡的樣子。

化妝從保養開始
美妝保養組

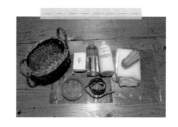

包裝禮物：美妝保養組

尺寸：

英文報紙包裝紙：
長＝籐籃長＋籐籃高 ×2 ＋5 公分
寬＝籐籃寬＋籐籃高 ×2 ＋5 公分
透明平口袋：
可裝得下整個籐籃的大小即可

材料工具 ：
1. 藤籃 1 個
2. 緞帶 1 條
3. 透明膠帶
4. 織帶 1 條
5. 剪刀
6. 透明平口袋 1 個
7. 英文報紙包裝紙
 1 張

① 將沐浴巾摺好，並將其放於織帶中心處上方

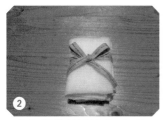

② 拿起織帶於沐浴巾正面打一蝴蝶結

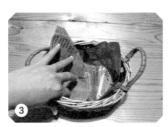

③ 將英文報紙包裝紙預先鋪在藤籃內當襯墊使用

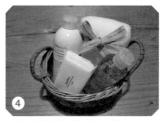

④ 依序將美妝保養組放置於，已放入英文報紙包裝紙的藤籃中

⑤ 將藤藍與內容物全裝入透明平口袋中

⑥ 將步驟 5 的透明平口袋左右兩邊多餘處，分別往中心內摺，再利用透明膠帶做固定

⑦ 在已被透明平口袋包裝好的籐藍外圍，環繞一圈緞帶，並打一蝴蝶結收尾，即可完成

享用大自然的甜美
蘋果

包裝禮物：有機蘋果

尺寸：

紙箱大小：
可裝得下要贈送水果的方形紙箱即可
麻繩：
長＝（紙箱長＋寬＋高）×2 ＋ 15公分

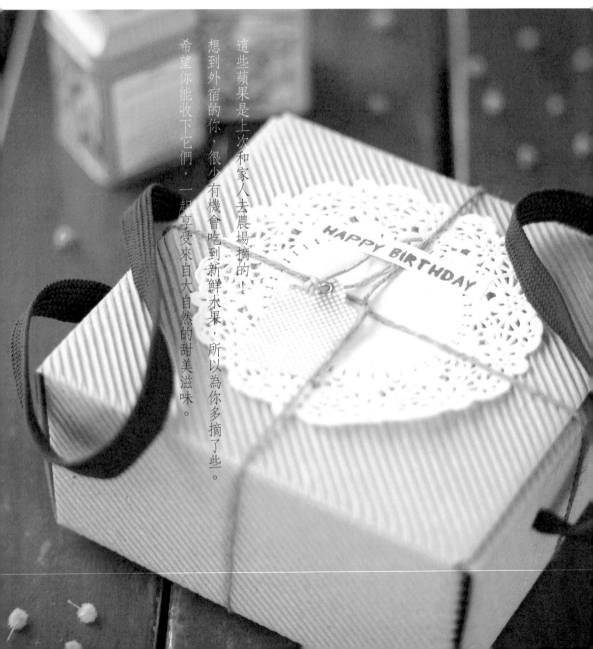

這些蘋果是上次和家人去農場摘的！

想到外宿的你，很少有機會吃到新鮮水果，所以為你多摘了些。

希望你能收下它們，一起享受來自大自然的甜美滋味。

材料工具：

1. 瓦楞紙箱 1 個　　　　　5. 吊牌 1 個（已穿線）
2. 剪刀　　　　　　　　　6. 金屬尖錐
3. 蕾絲點心墊 1 個　　　　7. 麻繩 1 條
4. 小貼紙 1 張　　　　　　8. 碎棉紙 1 包
　（HAPPY BIRTHDAY 圖樣）　9. 紙提袋上的提繩 1 組

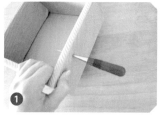

① 利用金屬尖錐於瓦楞紙箱的兩側各鑽 2 個孔

② 鑽洞的大略位置如圖所示

③ 分別於兩側的 2 個洞內穿入提繩，如圖所示

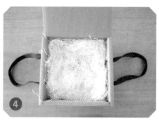

④ 將提繩穿入紙箱後，於箱內放置碎棉紙

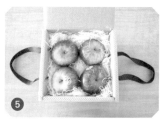

⑤ 水果依序置於碎棉紙上

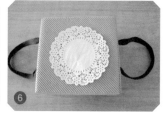

⑥ 將紙箱的蓋子蓋上，另取蕾絲點心墊置於紙箱蓋的中心點位置

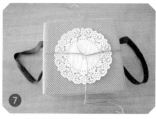

⑦ 先將麻繩置於紙箱底部，平衡好左右長度。接著將麻繩繞至箱蓋的蕾絲點心墊中央，交叉成十字狀

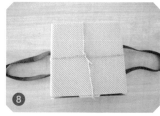

⑧ 麻繩繞回紙箱底部打一雙平結收尾固定

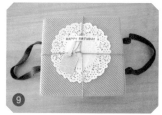

⑨ 於蕾絲點心墊上方的麻繩繫一吊牌，並以貼紙將吊牌直接黏貼於禮物上半部即可完成

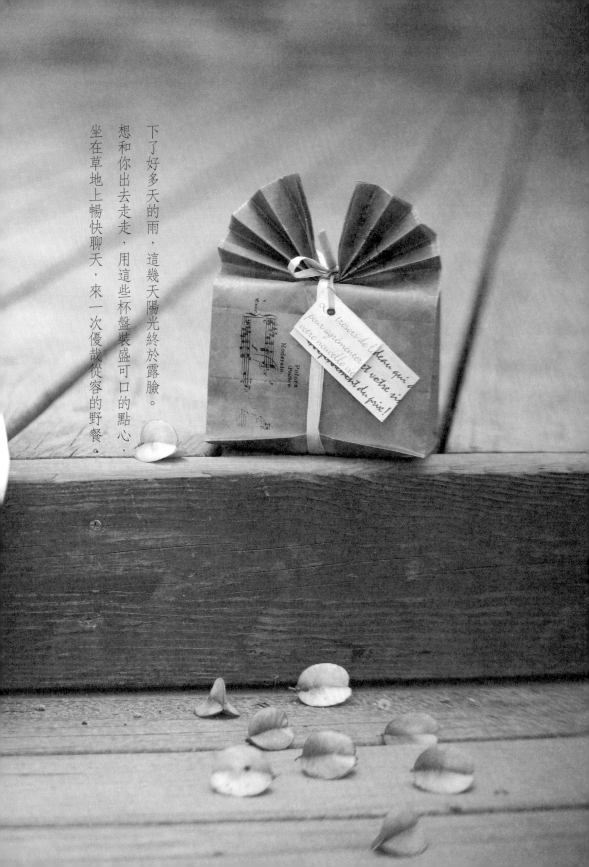

下了好多天的雨，這幾天陽光終於露臉。

想和你出去走走，用這些杯盤裝盛可口的點心，

坐在草地上暢快聊天，來一次優哉從容的野餐。

品味優雅生活
手感杯盤

包裝禮物：手感杯盤組

尺寸：

包裝紙袋大小：
此紙袋為現成的紙袋，僅需找個
適合禮盒的大小即可

拉菲草長：
長度視包裝禮盒而異，蝴蝶結大
小視個人喜好而定

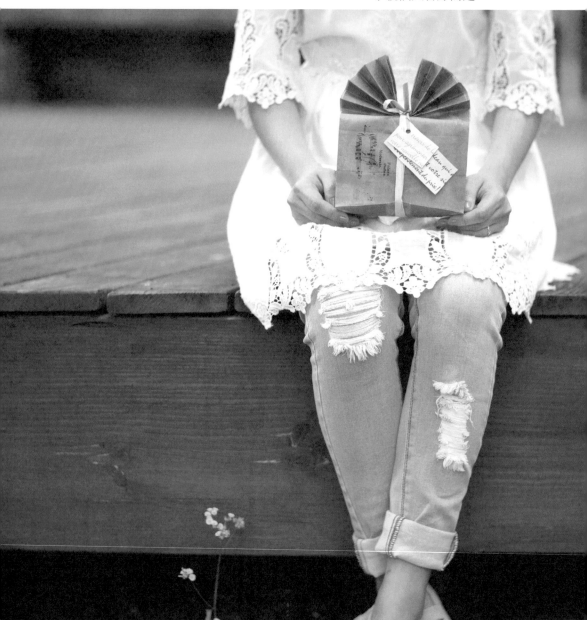

材料工具：

1. 特殊包裝紙袋 1 個
2. 鐵絲紙繩 1 段
3. 剪刀
4. 拉菲草 1 條
5. 打孔機 1 個
6. 英文小標籤
　（剪裁自英文報紙）

① 手感杯盤組放入袋中，並將袋口處以約 1.5 公分像在摺扇子般依序來回摺疊，摺 4～5 摺後即能接近紙盒處

② 將步驟 1 的扇子利用手稍微將其調整成小扇子狀

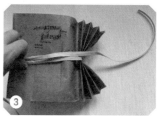

③ 包裝往右擺放以方便作業，並利用拉菲草環繞於包裝腰部處，連同已摺好扇子狀的紙袋部分繞 2 圈

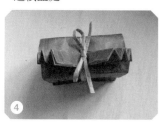

④ 在扇子形的最上方打一蝴蝶結

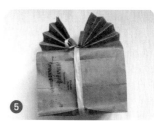

⑤ 將包裝翻至有圖案那面

⑥ 利用打孔機將英文小標籤打洞

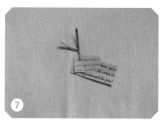

⑦ 打好洞的小標籤，穿入鐵絲紙繩做固定

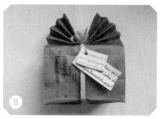

⑧ 將步驟 7 所完成的小標籤，直接繫於步驟 5 正面的拉菲草上即可完成

為辦公室注入清新活力
盆栽

包裝禮物：小盆栽

尺寸：
英文報紙大小：
隨興剪貼報紙上喜愛圖案，將其
貼滿於紙袋上即可

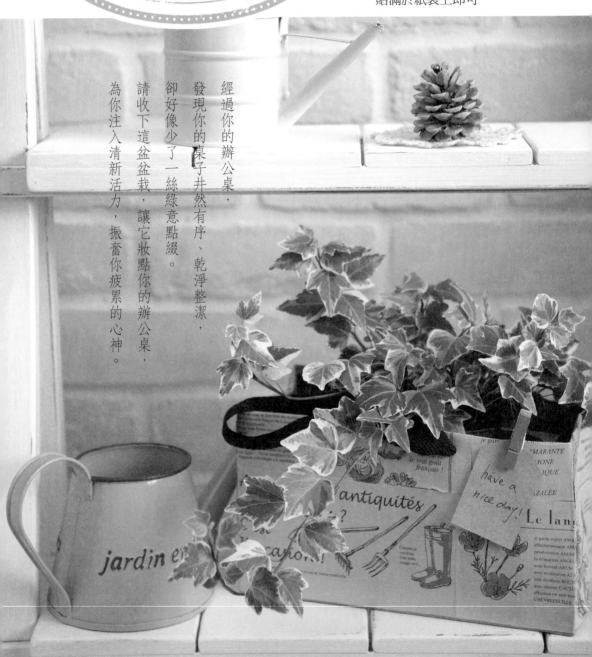

經過你的辦公桌，
發現你的桌子井然有序、乾淨整潔，
卻好像少了一絲綠意點綴。
請收下這盆盆栽，讓它妝點你的辦公桌，
為你注入清新活力，振奮你疲累的心神。

材料工具：
1. 英文報紙 1 張
2. 紙袋 1 個
3. 打孔機 1 個
4. 小木盒 1 個
5. 剪刀
6. 雙面膠
7. 小木夾吊牌 1 個

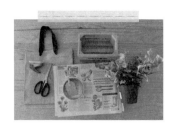

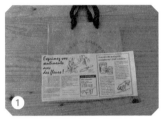

① 剪取喜愛的英文報紙圖案，大小約紙袋的 2/3

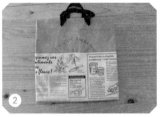

② 利用雙面膠採拼貼方式依序貼滿紙袋 2/3 處以下部分

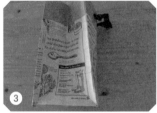

③ 紙袋正反面及兩側的 2/3 以下部分，也採拼貼方式貼滿

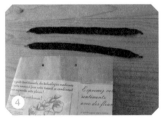

④ 將紙袋上的手提繩拆下

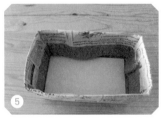

⑤ 比對紙袋與小木盒的高度，並將紙袋於小木盒高度約加 2 公分處，依序往紙袋內袋處摺

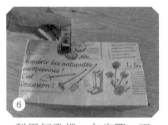

⑥ 利用打孔機，在步驟 5 正面及背面的紙袋袋口處各打 2 個洞，以便穿手提繩

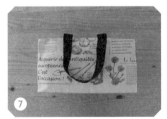

⑦ 在步驟 6 打上的洞孔裡，分別穿入手提繩

⑧ 將小盆栽放進小木盒中，再將盆栽及小木盒一起放入紙袋中

⑨ 將木夾吊牌寫上祝福語並夾於紙袋袋口，即可完成

手作系——愛用雙手編織小確幸の友達

溫潤質感的拿鐵碗、鮮豔奪目的乾燥花、
濃郁甜蜜的牛奶糖……，
純粹簡單的手感小物，譜出愜意舒適的品味生活，
帶給朋友最溫馨的小確幸。

給手作系の友達

無論是包包、手機套、錢包，甚至是衣服都難不倒他們！精緻的縫線、細密的鉤針、亮麗的拼布……各種手作玩物輕輕鬆鬆就從他們的手中變出來！除了為自己增添新行頭外，樂於分享的他們也經常將他們的精心傑作，送給朋友們，讓朋友覺得窩心又體貼。

他們的家布置的溫馨優雅，有時候甚至會做些小點心邀請大家到他的家中坐上一會兒，一起天南地北的聊天。他們也喜歡逛雜貨風的小店，樂於發現雅致的幸福小物，並應用於自己的作品上。

挑選禮物時建議走實用路線，可以送下列物品：

● 拼圖

不但能享受拼拼圖的樂趣，拼完後也能裝飾在家中。建議選擇風景或手繪風格的圖案。

● 紙膠帶

各式各樣的紙膠帶能將作品點綴的更加完美，只要是喜歡手作的朋友都愛它。

乾燥花束

乾燥花束永遠不會枯萎,散發著一種滄桑美感,非常適合裝飾在手作朋友的家中。

造形印章

與紙膠帶一樣,是幫作品增色的好幫手,也是手作朋友的鍾愛小道具。

色鉛筆組

如果你的手作朋友擅長畫畫,可以送他一套色鉛筆組,讓他隨手就能創作出如繪本般的手繪塗鴉日誌。

針插

喜愛縫製的手作朋友,都需要的便利道具,只須選擇收禮者偏愛的風格即可。

圍裙

格紋、荷葉邊、花朵圖案的圍裙都很適合賢慧的手作朋友,另外,最好能挑選有口袋、防潑水性能的款式。

迷你收納抽屜

約手掌可拿起的大小即可,可以收納針、線、小剪刀……等零散小物。

羊毛氈

親自做的羊毛氈是最有心意的禮物。可以發揮的空間很大,能做成筆筒、羊毛氈玩偶、別針、吊飾……等等。

筆袋

布織的筆袋看起來很有質感,也非常耐磨。可以讓朋友放置常用的文具及色筆。

護手霜

靈巧的雙手當然要好好呵護,送一條護手霜,幫朋友保養責任重大的雙手吧!

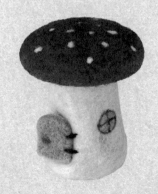

開啟圓滿的一天
拿鐵碗

🎁 包裝禮物：拿鐵碗

✏️ 尺寸：

白色棉紙大小：
長 / 寬＝碗直徑＋碗高 × 2 ＋約 5 公分
緞帶長＝約 30 公分

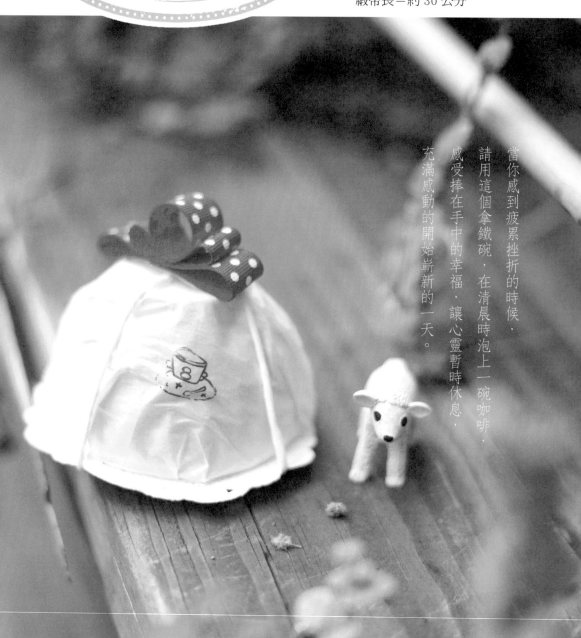

當你感到疲累挫折的時候，
請用這個拿鐵碗，在清晨時泡上一碗咖啡，
感受捧在手中的幸福，讓心靈暫時休息，
充滿感動的開始嶄新的一天。

材料工具：

1. 白色棉紙 1 張
2. 緞帶
3. 白色紙繩 1 條
4. 雙面膠
5. 剪刀
6. 厚型蕾絲點心紙 1 張
7. 可愛圖形橡皮章 1 個

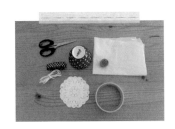

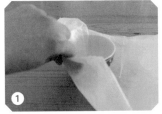

① 碗置於棉紙的中心點位置，先取一角將其往碗內中心摺壓

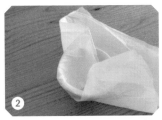

② 將棉紙順著碗緣方向依序往碗內中心壓摺

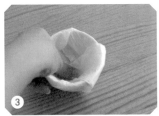

③ 完全包覆碗以後，於收尾處利用雙面膠做固定

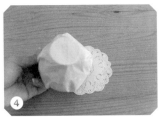

④ 步驟 3 包好的碗，採碗底朝上，碗口朝下放置於蕾絲紙墊上

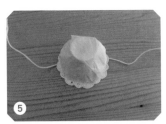

⑤ 碗及蕾絲紙墊置於紙繩對折的中心點位置處

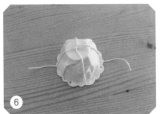

⑥ 紙繩朝碗底交叉成十字形，再繞回碗口處做固定

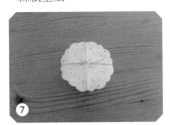

⑦ 於蕾絲紙墊底部將紙繩打上一雙平結做收尾

⑧ 將緞帶依 1：1.5：2 的比例裁剪成 3 條，並完成一圈圈結

⑨ 將步驟 8 完成的圈圈結，利用雙面膠黏貼於碗底上，並以橡皮章蓋印圖形於棉紙任一處作妝點，即可完成

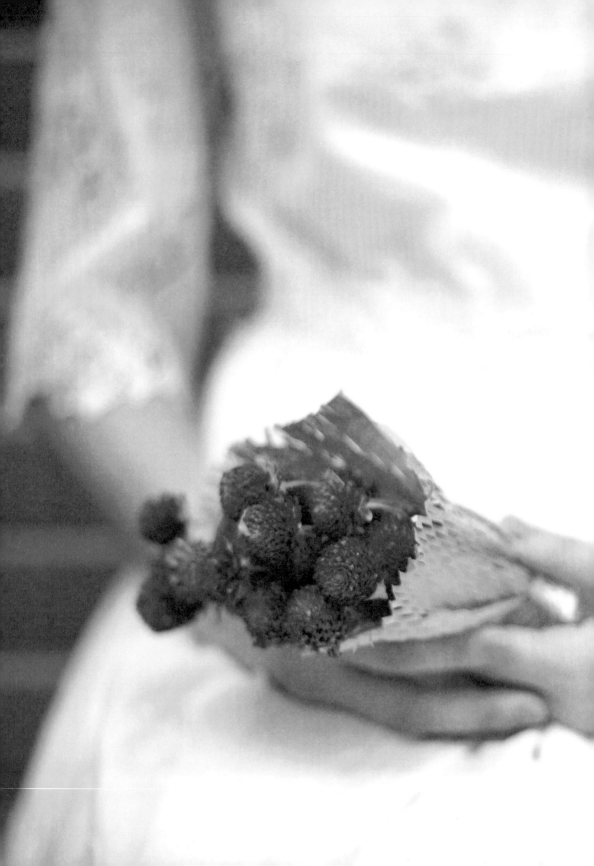

手作乾燥花是你的興趣，

你說你喜歡留住花朵的美，還有那淡雅的花香。

送你一束乾燥花束，讓我們一起欣賞她永不枯萎的美麗，

沉浸在幸福的花花世界中。

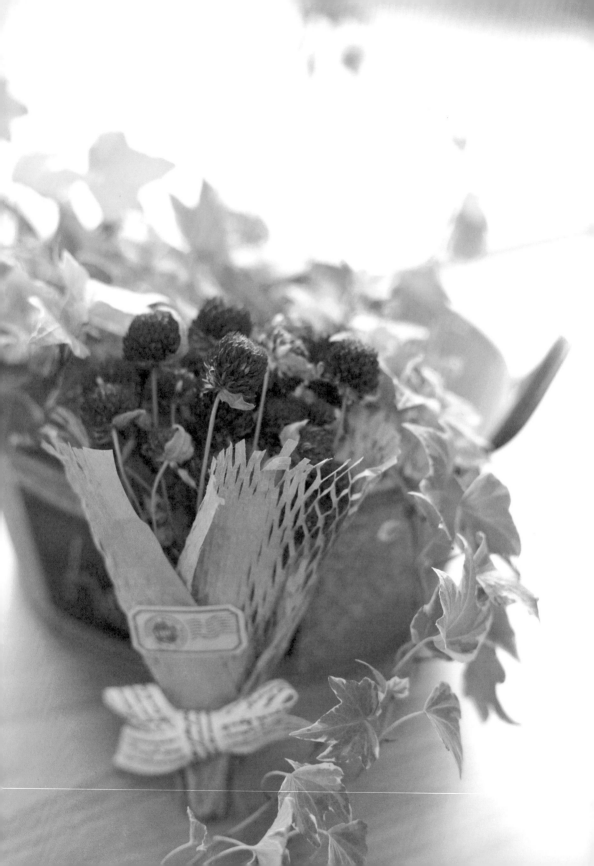

永不枯萎的美麗
乾燥花

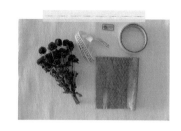

 材料工具：
1. 蜂巢式包裝紙 1 張
2. 織帶或緞帶
3. 雙面膠
4. 標籤貼紙 1 張

 包裝禮物：乾燥花束

 尺寸：
包裝紙大小：
長＝花束最大圓周＋5 公分
寬＝最長花朵高 ×2/3 公分

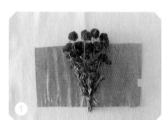

將包裝紙以寬邊為左右邊平放，接著將花束置於包裝紙正中間，並於包裝紙最右邊收尾處黏貼上一小段雙面膠

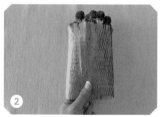

將包裝紙左右兩側紙張同時往中心處捲摺，再撕開步驟 1 預先貼好的雙面膠做固定（此為正面）

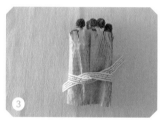

於包裝約 2/3 處的下方平放一織帶，並將織帶兩端長度平均調整。而後將織帶繞回正面打一平結

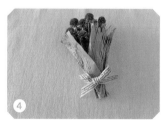

平結打完後，繼續打上一蝴蝶結

將標籤貼紙貼於蝴蝶結上方即可完成

封藏季節美味
小果醬

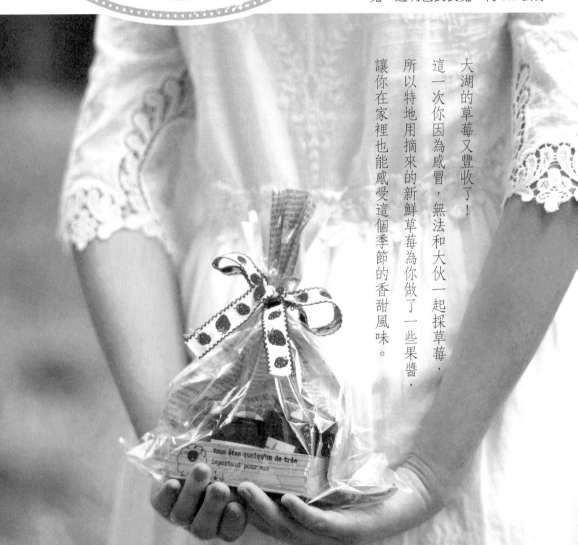

大湖的草莓又豐收了！

這一次你因為感冒，無法和大伙一起採草莓，

所以特地用摘來的新鮮草莓為你做了一些果醬，

讓你在家裡也能感受這個季節的香甜風味。

 材料工具：

1. 小木盒 1 個（能裝入果醬的大小）
2. 英文報紙 1 張
3. 透明包裝袋 1 個（能裝入小木盒及果醬的大小）
4. 緞帶 1 條

英文報紙剪裁成比透明包裝袋略小的尺寸

將英文報紙放入透明包裝袋中

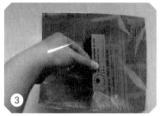

將小木盒放入英文報紙與透明包裝袋中間

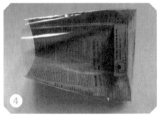

小木盒推至透明包裝袋的最底部

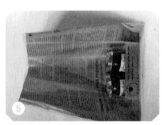

將果醬依序放入小木盒中

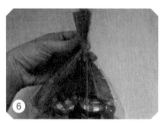

以手將英文報紙及透明包裝袋的袋口抓捏聚集

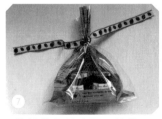

將緞帶繫於步驟 6 的袋口抓捏處，再打上一平結

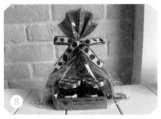

在步驟 7 的平結上，繼續打上一蝴蝶結即可完成

給肌膚最溫柔的呵護
手工皂

每到了季節交接時，常常看到你像隻毛毛蟲，東抓抓、西抓抓！

想送你我親手做的手工皂，讓它給你最自然的呵護，

使你不再是蠕動的毛毛蟲，而是一隻翩翩飛舞的蝴蝶。

handmade
by
mimi

Nous im
Etats-U
article de la "Belle
les mettons à votre
des prix très compétitifs.
des plats, des couverts.

 材料工具：
1. 烘焙紙 1 張
2. 雙面膠
3. 麻繩 1 條
4. 小吊牌 1 個
5. 剪刀
6. 小標籤 1 張
（英文報紙裁剪）

 尺寸：
烘焙紙：
長＝（肥皂寬＋肥皂高）× 2 ＋ 1 公分
寬＝肥皂長＋肥皂高 × 2 ＋ 1 公分
麻繩：
長＝（肥皂長＋肥皂寬＋肥皂高）× 2 ＋約 20 公分

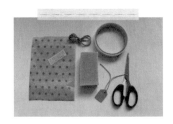

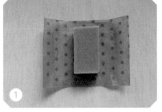

將烘焙紙以長邊為上下邊平放，並將手工皂置於烘焙紙的正中心

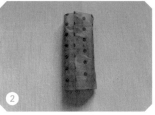

將手工皂左右兩側的紙往中心內摺，並以雙面膠做固定

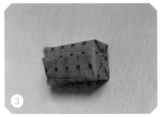

將手工皂往右轉，以方便作業。手工皂的兩側寬邊，採方形盒包裝法（為反面）

將包裝翻回正面

在手工皂正面，利用雙面膠黏貼上小標籤

在手工皂正面上方放一麻繩，並平均好上下長度。接著將麻繩往肥皂底部交叉成十字形後，順著皂體繞回肥皂正面打一平結

將小吊牌繫於麻繩的十字交叉處

拿起多餘麻繩的兩端，分別將其繞回背面，並塞於肥皂與底部麻繩的間隙中即可完成

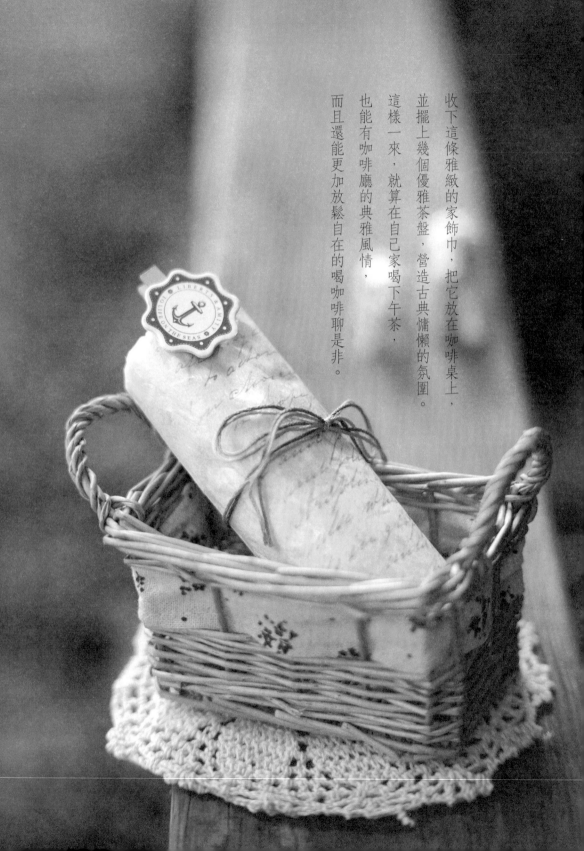

收下這條雅緻的家飾巾，把它放在咖啡桌上，
並擺上幾個優雅茶盤，營造古典慵懶的氛圍。
這樣一來，就算在自己家喝下午茶，
也能有咖啡廳的典雅風情，
而且還能更加放鬆自在的喝咖啡聊是非。

點出優雅風情
家飾巾

 包裝禮物：家飾巾

 材料工具：
1. 棉紙 1 張
2. 雙色棉繩 1 條
3. 剪刀
4. 小木夾 1 個（有圖案）

 尺寸：

棉紙：
長＝已捲好家飾巾圓周 ×2 ＋ 5 公分
寬＝已捲好家飾巾長＋圓直徑＋ 5 公分

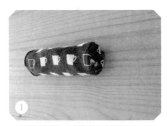

① 先將家飾巾捲成蛋糕捲狀

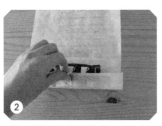

② 將已捲成蛋糕狀的家飾巾放在棉紙一端，順著弧度開始捲動包覆家飾巾一圈

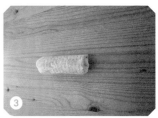

③ 包覆完成後，分別將左右兩側多餘紙往圓形柱心塞

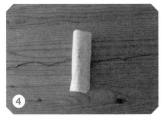

④ 將雙色棉繩置於家飾巾底處，並調整好左右長度

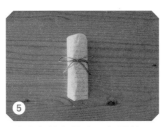

⑤ 將雙色棉繩綁成一蝴蝶結

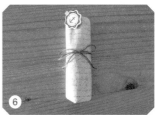

⑥ 在家飾巾上端夾上有圖案的小木夾，即可完成

框住花漾年華
手作相框

包裝禮物：手作相框

尺寸：
花花布：
長＝（相框寬＋相框高）× 2 ＋ 2 公分
寬＝相框長＋相框高 × 2 ＋ 4 公分
緞帶：
長＝（相框寬＋相框高）× 2 ＋ 15 公分

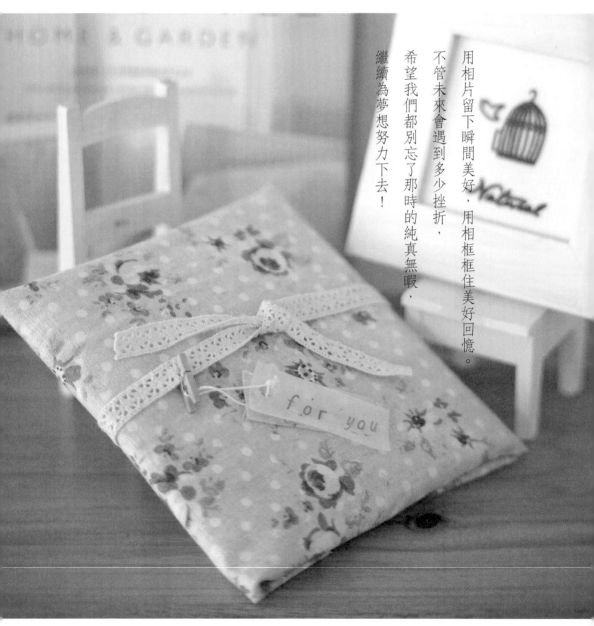

繼續為夢想努力下去！

希望我們都別忘了那時的純真無暇，

不管未來會遇到多少挫折，

用相片留下瞬間美好，用相框框住美好回憶。

 材料工具：

1. 花花布 1 大塊
2. 透明泡泡包裝袋 1 個
3. 緞帶 1 條
4. 小木夾 1 個
5. 吊牌
 （花布＋1 描圖紙）
6. 棉線 1 小段
7. 英文字母章 1 個
8. 打孔機 1 個

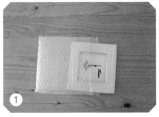

① 先將手作相框放進透明泡泡袋裡

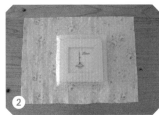

② 以長邊為上下邊，短邊為左右邊，正面朝下平放花花布，並將手作相框置於布的中心點位置

③ 將花花布的左右兩側（即布的寬邊）分別往相框中心處內摺對齊

④ 再將花花布的上下端（即布的長邊），也分別往中心處內摺（此為反面）

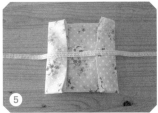

⑤ 將摺好的花花布由上下端轉換為左右邊方向，以方便作業。另將緞帶左右對等平均置於花花布的上方

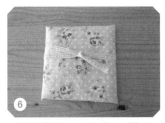

⑥ 將緞帶繞回正面打一雙平結

⑦ 將已剪裁好的描圖紙小吊牌，利用英文字母章印出語句

⑧ 將描圖紙小吊牌與剪裁好的花花小吊牌相疊對齊，並利用打孔機打一個孔，穿上棉線與小木夾做結合

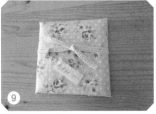

⑨ 最後將小木夾吊牌妝點於花花布正面任一處即可完成

好久沒吃牛奶糖了！

你是不是也跟我一樣，偶爾會懷念起牛奶糖那甜蜜香濃的兒時滋味。

心血來潮做了一些給自己嘗嘗，也將這份懷舊的老味道分享給你。

兒時的懷舊回憶
牛奶糖

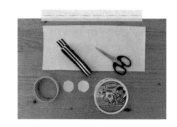

🎁 包裝禮物：牛奶糖

✏️ 尺寸：

包裝紙：
長＝總圓周＋1公分
寬＝高＋圓直徑＋1公分

🔧 材料工具：

1. 特殊材質包裝紙 1 張
2. 剪刀
3. 雙面膠
4. 緞帶 1 條
5. 小圓形圖紙 2 個
 （約 10 元硬幣大小）

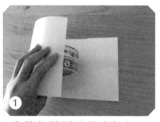

先將包裝紙以長邊為上下邊平放，接著拿起包裝紙左端順著圓柱體弧度向右捲動，包覆牛奶糖盒一圈

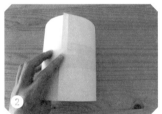

包裝紙包覆完一圈後會有約一公分的交疊處，將雙面膠黏貼於此做固定

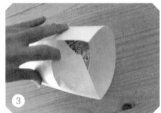

將包裝物往右轉以方便作業，並將右側多餘的紙以等腰三角形形狀往圓心摺

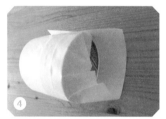

依序一片片往圓心位置內摺，另一側也以等腰三角形形狀依序往圓心內摺

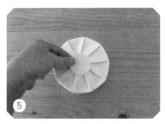

摺完成後，將圓形小圖紙利用雙面膠黏貼於圓心作為妝點（包裝底部也重複此步驟）

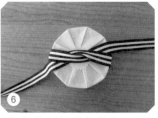

摺好的圓柱體包裝物，置於緞帶對折後的中心點位置處，再拿起緞帶兩端於正面打一平結

在步驟 6 打好的平結上，繼續打上一個蝴蝶結，即可完成

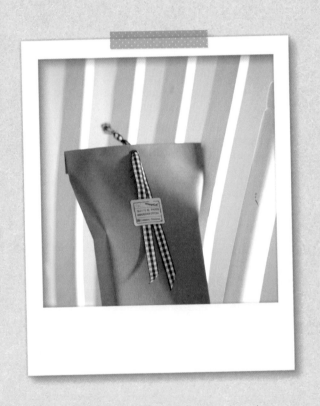

時尚系──走在潮流尖端の友達

忙碌的生活雖然充實，但過了久了不免鬱悶疲乏！

適時的帶自己出走，來一次異國小旅行；

買一瓶自己愛喝的紅酒奢侈一下；

或是享受一次舒暢的身心SPA，犒賞自己一番，

讓生活再度愉悅起來吧！

給時尚系の友達

品味卓越的他們舉手投足間皆綻放自信魅力，因為知道自己適合什麼？
需要什麼？所以總能找到合宜的服裝，將自身的優勢完美展現出來，就
連看來普通的飾品，也能變成亮眼奪目的高級精品。

他們獨立自主，勇於爭取自己的權益，懂得愛惜自己，也樂於嘗試新的
人事物。他們是時尚的狂熱者，但不是追隨者，因為他們追求的是一種
優雅、美麗、又舒適的自我時尚。

想送禮物給最會穿衣服的他們，不妨挑選下列禮物：

香水

對時尚朋友來說，香水就是他的第
二層肌膚。快點選一瓶適合他的香
水送上，他一定會很開心的接受
它。

香檳、葡萄酒

葡萄酒及香檳都是很有品味的常
見禮品，但記得在購買前做足功
課，以免買到劣質品。

項鍊

素色的衣服，搭上一條得宜的項鍊，質感迅速提升好幾倍。時尚朋友一定能讓項鍊有最巧妙的運用。

耳環

朋友如果臉型較圓，可以選擇較長的垂墜式耳環，朋友臉型較長的話，可以選擇水滴型或圓潤感的耳環。

手錶

除了依照受禮者的偏好風格購買外，也要特別注意手錶的材質，以免朋友遭受過敏之苦。

化妝品

只要挑選受禮者習慣使用的商品即可。

化妝包

容量不用過大，只須選擇中等大小，讓朋友方便攜帶即可。

太陽眼鏡

可以帶著朋友前往購買，一起挑選適合朋友臉型的款式。另外，鏡片的材質、顏色、抗紫外線係數、是否有偏光……等細節，都是需要注意的重點。

絲巾

挑選時注意材質、尺寸及顏色，還有絲巾的風格是否適合你的時尚朋友。如果你的朋友氣質屬於典雅高貴型，可以送絲綢材質；如果是浪漫型，可以送具有視覺穿透性的紗質絲巾。

指甲油

依據時尚朋友的個性，挑選適合顏色的指甲。如個性較成熟可選擇酒紅色，個性較前衛的可選擇銀色或金色。

手拿包

俐落的手拿包，經常被用來當作服裝的搭配品。如果不知道如何挑選，可以選擇經典的素色或動物紋款式。

慶祝難得的好日子
紅酒

包裝禮物：紅酒 1 瓶

尺寸：
牛皮紙：
長＝紅酒瓶高＋瓶底直徑＋ 5 公分
寬＝紅酒瓶總圓周＋ 2 公分

今天是你的生日，一個值得慶祝的好日子！

就讓我們盡情享受眼前的美酒，好好的狂歡一整晚吧！

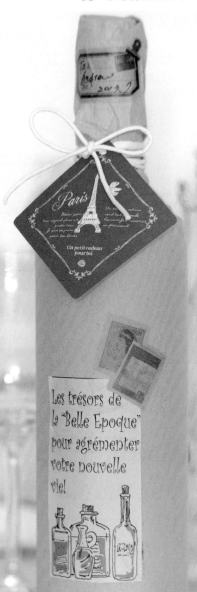

材料工具 :

1. 英文報紙 1 張 5. 剪刀
2. 輕柔型牛皮紙 1 張 6. 吊牌 1 個
3. 白色紙繩 1 條 7. 復古式標籤貼紙 1 張
4. 雙面膠

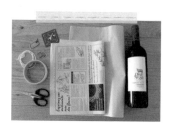

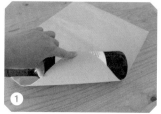

① 將紅酒瓶置於牛皮紙任一直角處平放，拿起牛皮紙直角，順著瓶身捲動包覆酒瓶一圈

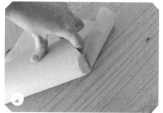

② 牛皮紙捲完一圈，並包覆酒瓶後，於瓶身底處，將多餘的紙依序往瓶身底的圓心內摺

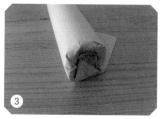

③ 利用雙面膠在瓶身底收尾處做固定

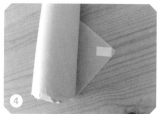

④ 處理完瓶底的紙後，仍會於瓶身右側留下一三角形多餘紙，將此多餘紙用雙面膠貼於瓶身做固定

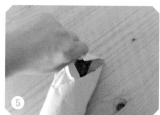

⑤ 接著將瓶口處自然成型之三角形多餘紙張，往三角形缺口處摺

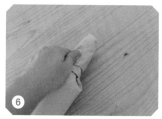

⑥ 將步驟 5 之多餘紙張，順著瓶口形狀做緊實固定

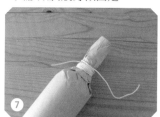

⑦ 利用白色紙繩沿著瓶頸處環繞數圈後，先打一平結

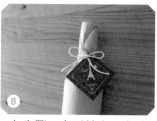

⑧ 在步驟 7 之平結上，先以繩子穿上一吊牌，再打上一蝴蝶結

⑨ 在英文報紙剪下喜歡的小圖，將其貼於瓶身正面中間處，於瓶身及瓶口處貼上復古式標籤貼紙即完成

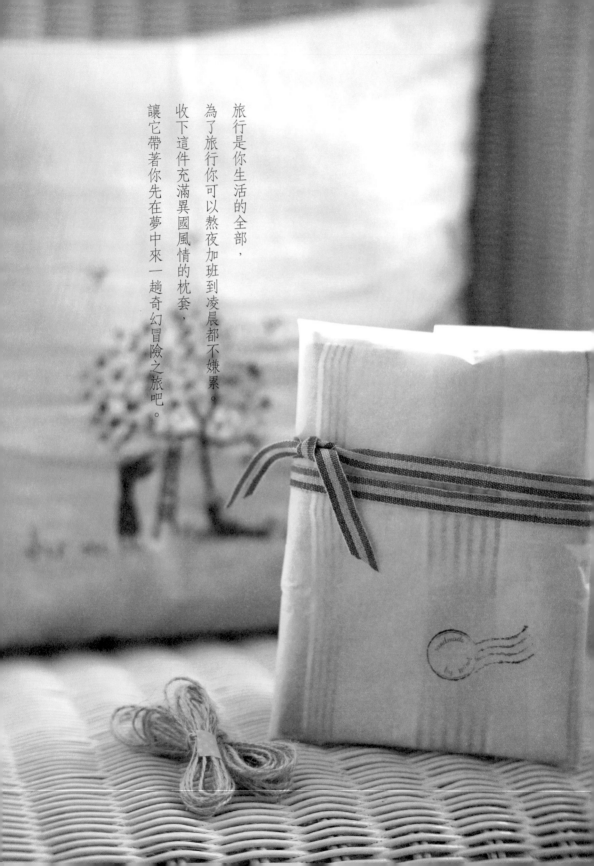

旅行是你生活的全部，
為了旅行你可以熬夜加班到凌晨都不嫌累。
收下這件充滿異國風情的枕套，
讓它帶著你先在夢中來一趟奇幻冒險之旅吧。

帶你遊一趟夢中奇航
抱枕套

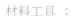 包裝禮物：手作抱枕套

尺寸：

描圖紙：

長＝已摺好抱枕套（長 ×2）＋ 6 公分
寬＝已摺好抱枕套（寬 ×2）＋ 6 公分
緞帶長＝已摺好抱枕套（寬 ×2）＋ 15 公分

材料工具：

1. 描圖紙 1 張　　3. 緞帶 1 條　　5. 剪刀
2. 紙膠帶　　　　4. 橡皮章 1 個

① 描圖紙以長邊為左右邊平放，並以橡皮章將圖案蓋印於紙張的中心（外層）

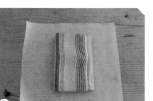

② 將抱枕套摺好置於描圖紙裡層的中心位置

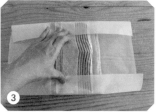

③ 將描圖紙上下端，沿著抱枕套邊往中心點內摺

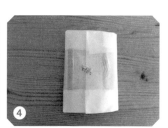

④ 描圖紙左右兩邊也順著抱枕套邊，往中心點內摺，並貼上紙膠帶做固定（此為背面）

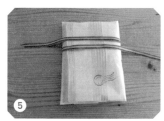

⑤ 翻回正面，於抱枕套的 1/3 處，繞上 2 圈緞帶

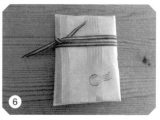

⑥ 緞帶繞枕套 2 圈後，於正面左側先打一平結

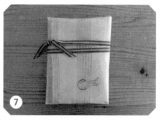

⑦ 繼續將步驟 6 之平結打成雙平結即可完成

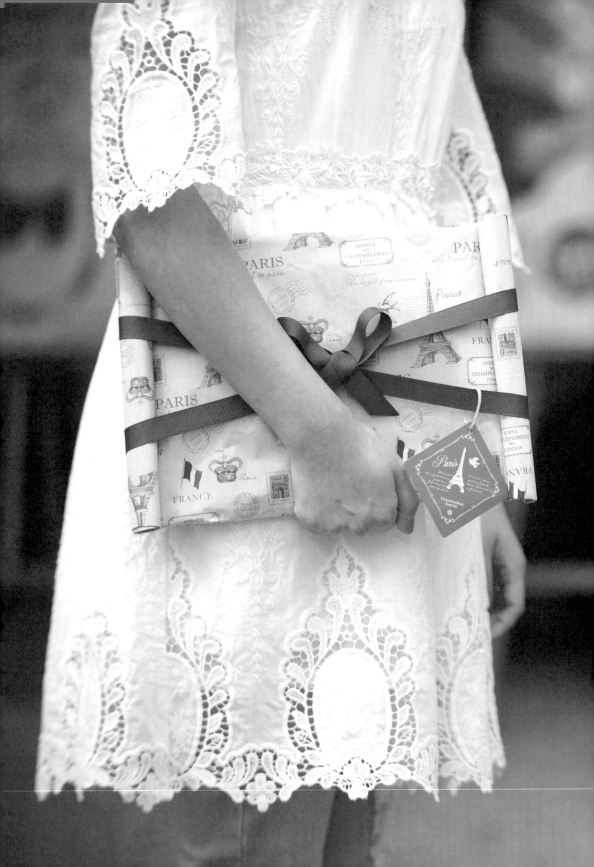

柔軟的桌巾布，看起來自然柔和，

與你們家的鄉村風布置非常搭配。

收下它，讓它為家中增添輕快活潑的生命力吧！

營造溫暖輕快氛圍
亞麻桌巾

包裝禮物：法國亞麻桌巾

尺寸：
包裝紙：
長＝摺疊好的亞麻巾長 ×3.5 公分
寬＝摺疊好的亞麻巾寬 ×2 ＋ 1 公分

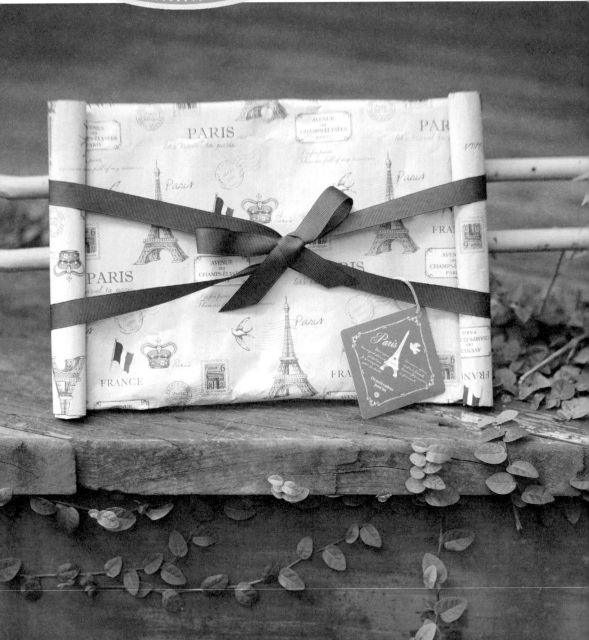

材料工具：

1. 圖案包裝紙 1 張
2. 剪刀
3. 緞帶 1 條
4. 雙面膠
5. 吊牌 1 個
（已打好孔，穿上線）

① 包裝紙以長邊為上下邊，寬邊為左右邊平放，將桌巾置於包裝紙的中心點位置後，把上下兩邊多餘的紙往桌巾中心處內摺

② 將內摺後的包裝紙，利用雙面膠做固定

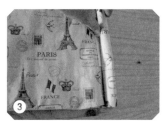

③ 將包裝紙寬邊多餘的紙，採毛巾捲方式，往中心位置捲，捲至貼近桌巾處時，以雙面膠做固定

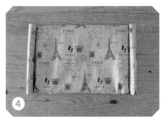

④ 包裝紙的兩側摺法皆相同（此為正面）

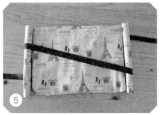

⑤ 將緞帶斜放於包裝正面，再拿起左右兩邊緞帶，同時繞至包裝品的背面

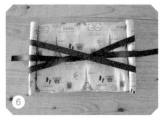

⑥ 將緞帶兩邊再從背面繞回正面，此時會呈現一「米」字狀

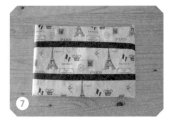

⑦ 步驟 6 完成時，背面須呈現如圖的狀態（2 條緞帶平行）

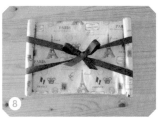

⑧ 將繞成米字形的步驟 6 緞帶，打上一蝴蝶結

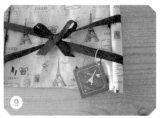

⑨ 在包裝品正面右下方緞帶上，繫上小吊牌即可完成

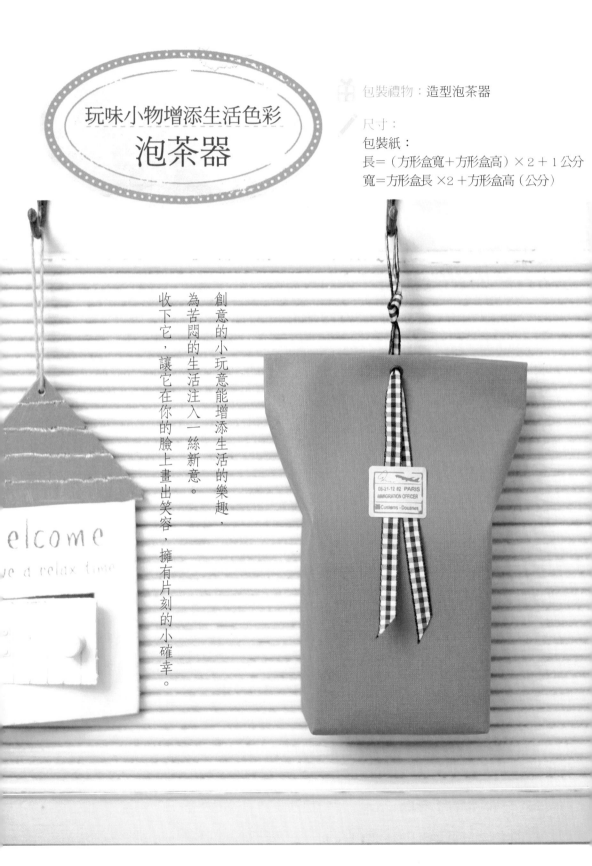

玩味小物增添生活色彩
泡茶器

包裝禮物：造型泡茶器

尺寸：
包裝紙：
長＝（方形盒寬＋方形盒高）×２＋１公分
寬＝方形盒長 ×2 ＋方形盒高（公分）

創意的小玩意能增添生活的樂趣，為苦悶的生活注入一絲新意。

收下它，讓它在你的臉上畫出笑容，擁有片刻的小確幸。

welcome
ve a relax time

材料工具：

1. 進口特殊包裝紙 1 張
2. 雙面膠
3. 剪刀
4. 標籤貼紙 1 張
5. 緞帶 1 條
6. 雞眼鉗
7. 雞眼釦 1 組

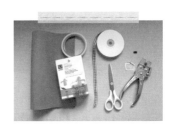

① 包裝紙以長邊為上下邊平放，並將紙盒置於包裝紙中心點略偏下方的位置

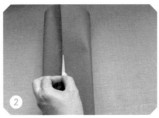

② 左右兩側包裝紙往中心內摺，以雙面膠做固定後，將紙盒往左轉

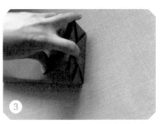

③ 紙張的窄邊沿包裝盒緣向內摺，形成上下各一三角形後，依序以雙面膠將 2 個三角形向盒子內摺固定

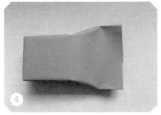

④ 將包裝以開口朝右的方式轉向，以方便作業。並於包裝開口處用手按壓一下後，往下摺約 1.5 公分

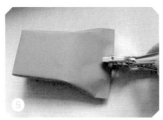

⑤ 在包裝品摺口處的中間位置，以雞眼鉗打上雞眼釦

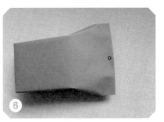

⑥ 步驟 5 完成後，將呈現如圖樣貌

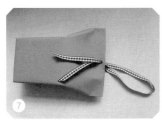

⑦ 先將緞帶對折，再將緞帶兩端同時穿過眼釦處

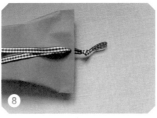

⑧ 將開口右側的露出緞帶打一活結

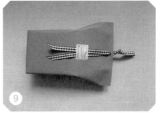

⑨ 於盒上的 2 條緞帶，同時以標籤貼紙固定即可完成

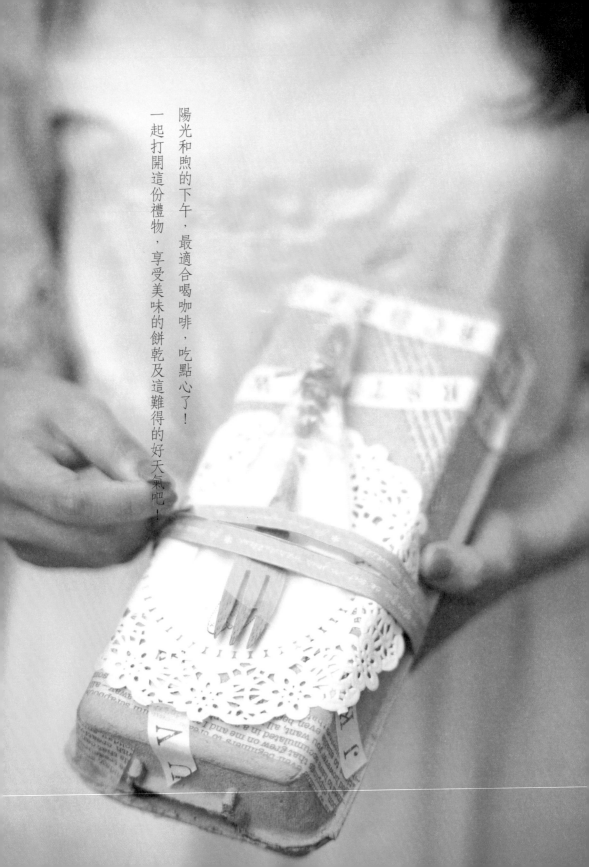

陽光和煦的下午，最適合喝咖啡，吃點心了！
一起打開這份禮物，享受美味的餅乾及這難得的好天氣吧！

輕鬆舒適的陽光野餐
小點心

（雞蛋盒）

🎁 包裝禮物：野餐小點心

✏️ 尺寸：
紙鐵絲緞帶長＝（盒高＋盒寬）× 2 ＋約 6 公分
蕾絲點心墊直徑＝雞蛋盒寬＋約 2 公分

🔧 材料工具：
1. 消過毒的雞蛋盒 1 個
2. 蕾絲點心墊 1 張
3. 紙膠帶 數捲
4. 橡皮章 1 個
5. 紙鐵絲（小）
6. 餐具（叉子）1 枝
7. 透明點心袋 1 個
8. 紙鐵絲緞帶 1 條

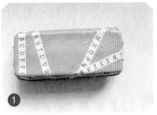

❶ 將已裝好的小點心放入雞蛋盒後蓋上盒蓋，再利用數款紙膠帶於雞蛋盒的表面隨興做黏貼

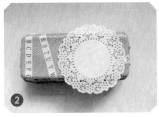

❷ 於盒上放置蕾絲點心墊，以雙面膠將點心墊固定於蛋盒右側

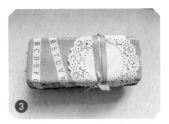

❸ 利用紙鐵絲緞帶於蕾絲點心墊的中心線位置繞雞蛋盒 2 圈，以固定蕾絲點心墊

❹ 將叉子以斜對角方式放進透明點心袋

❺ 以紙鐵絲（小）於叉子尾處做固定

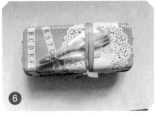

❻ 將包裝好的叉子，塞入紙鐵絲緞帶與蕾絲點心墊的間隙，並以橡皮章於點心墊蓋印圖案，即可完成

洗滌身心的疲憊
沐浴用品

🎁 包裝禮物：有瓶身沐浴用品

✏ 尺寸：
描圖紙：
長＝瓶底直徑＋瓶口直徑＋瓶高＋5 公分
寬＝瓶子最廣部的總圓周＋2 公分
拉菲草長＝瓶口圓周＋約 20 公分

好不容易結束疲累的一天，一定要好好放鬆一下！
趕快回家泡個舒服的熱水澡，
並用上我為你挑選的精油沐浴乳，
舒緩疲憊不堪的身體，
睡個香甜的好覺，恢復元氣迎接明天的新挑戰！

材料工具：
1. 描圖紙 1 張　　4. 拉菲草 1 條
2. 吊牌 1 個　　　5. 常春藤葉片 1 枚
3. 雙面膠

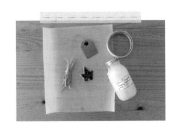

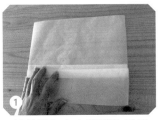

以長邊為左右邊平放描圖紙，並於描圖紙約一半處，以每摺約1.5公分的寬度，採扇子摺法摺 2 摺（此為外層）

摺完成後，將描圖紙翻至另一面（此為裡層）

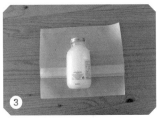

將沐浴用品置於描圖紙的中間

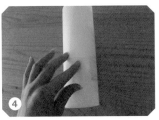

將兩側描圖紙分別順著瓶身捲入，並利用雙面膠做固定

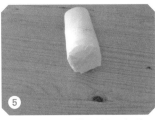

瓶底多餘的描圖紙，往瓶底圓心內摺

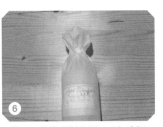

瓶口處的描圖紙，以手捏緊實，以便做固定

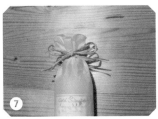

在步驟 6 事先捏實的瓶口描圖紙處，繞上拉菲草並打上一蝴蝶結

在吊牌上寫上祝福，並將其繫於步驟 7 的拉菲草上

於瓶身的扇子摺疊處，插上常春藤葉片作妝點，即可完成

part 3

手作禮物
& 標籤篇

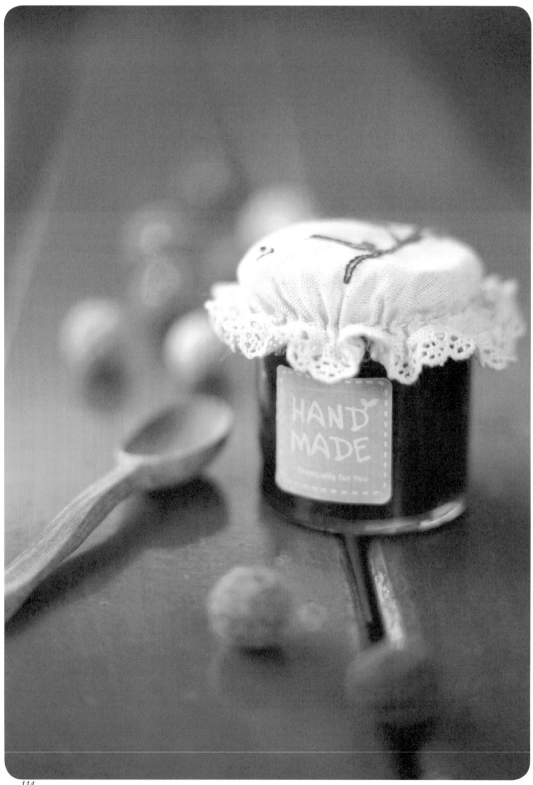

封存幸福滋味
草莓果醬

 工具：
1. 大型玻璃器皿 1 個
2. 水果刀
3. 耐酸性鍋子（如不鏽鋼鍋、鑄鐵鍋）
4. 大湯匙 1 支
5. 玻璃罐數個
6. 料理用電子磅秤（用於秤量材料）

 材料：
1. 新鮮草莓約 500 公克
2. 新鮮檸檬 1 顆
3. 細砂糖約 350 公克（可依各人喜好酌量添加）

步驟：
1. 草莓洗淨後稍作陰乾，再依序將蒂頭去掉。
2. 將去完蒂頭的草莓以水果刀切丁，每個小丁大小約 0.5 公分（可保留數個完整草莓，作為點綴用）。
3. 另取一容器，將檸檬汁擠於容器中。
4. 將切丁草莓連同完整狀的草莓，放入玻璃器皿後，再加入細砂糖及步驟 3 的檸檬汁，並將全部材料一起拌勻。
5. 拌勻的材料倒入耐酸性鍋子中，再以中強火將其煮至沸騰。（此期間需不斷利用湯匙攪拌，避免沾鍋）。
6. 利用湯匙將煮沸果醬所產生的白色泡沫撈起，當果醬不再冒出泡沫時即可熄火。
7. 將煮好的果醬盛裝於玻璃罐中，蓋上蓋子，靜置放涼（玻璃罐需事先煮沸消毒，並烘乾）。

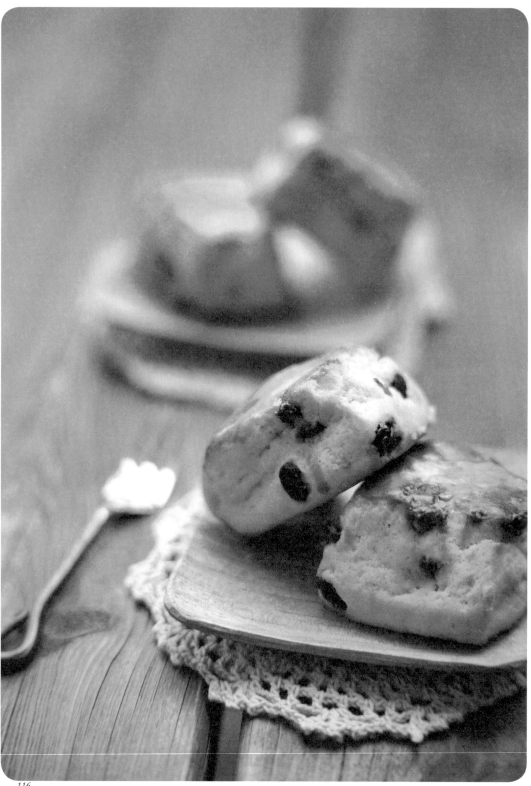

享受貴婦下午茶
英式司康餅 Scone

工具：
1. 圓形烘焙模型
2. 橡皮刮刀
3. 擀麵棍
4. 毛刷（刷蛋黃液用）
5. 料理用電子磅秤（用於秤量材料）

6. 篩網
7. 圓形器皿 1 個
8. 保鮮膜

材料：
1. 高筋麵粉 250 公克
2. 細砂糖 45 公克
3. 無鹽奶油 70 公克
（切約 1 公分小丁，並維持冰涼狀態）
4. 泡打粉 13 公克

5. 牛奶 65 公克
6. 葡萄乾 30 公克
7. 全蛋 1 顆
8. 蛋黃 1 個

步驟：
1. 先將高筋麵粉與泡打粉均勻混合並過篩，奶油丁放入，並迅速以順時針方向與粉類混合均勻。
2. 將葡萄乾放入熱開水中浸泡約 20 分鐘後瀝乾，與細砂糖一起放入步驟 1 中。
3. 全蛋打散並加入牛奶拌勻，慢慢地用橡皮刮刀加入步驟 2 的粉團中，使其均勻並成為麵團。
4. 利用保鮮膜將步驟 3 的麵團包裹住，並壓塑成圓扁狀，放入冰箱冷藏約 1 小時。
5. 將麵團從冰箱中取出，利用擀麵棍將其均勻擀成約 2 公分厚度的圓餅形。
6. 將圓形的壓模撒上麵粉（每個皆如此，方便司康取出用），並將步驟 5 的麵團放入壓模中，一一壓塑成圓形。
7. 最後蛋黃液用毛刷刷在司康的表面上，並放入攝氏 180 度烤箱烤約 15 分鐘即可取出。

健康零負擔
全麥葡萄燕麥餅乾

 工具：
1. 打蛋器
2. 橡皮刮刀
3. 圓形器皿

 材料：
1. 全麥麵粉 50 公克
2. 低筋麵粉 30 公克
3. 蘇打粉 1/16 茶匙
4. 燕麥片 60 公克
5. 葡萄乾 40 公克
6. 無鹽奶油 80 公克
7. 全蛋 1 顆

8. 紅糖 3 大匙
9. 細砂糖 2 大匙
10. 鹽 1/16 茶匙

 步驟：

1. 將奶油置於室溫下退冰，待其軟化後，與紅糖、細砂糖、鹽一起放入器皿中，並以打蛋器均勻混合。
2. 另取一容器，於容器中先將雞蛋打散，再將打散的蛋液倒入步驟 1 的器皿中均勻拌合。
3. 分別將全麥麵粉、低筋麵粉、蘇打粉、燕麥片、葡萄乾依序加入步驟 2 的器皿中，並以橡皮刮刀均勻拌合成麵團狀。
4. 以一個約 20 公克重的重量，將麵團分成多個小麵團，再將其搓成圓形。
5. 把圓形小麵團依序放在烤盤上，再輕輕以手按壓每個麵團，使其呈現扁平狀。
6. 將麵團放入已預熱的烤箱中，並以全火攝氏 180 度烘烤約 30 分鐘即可取出。

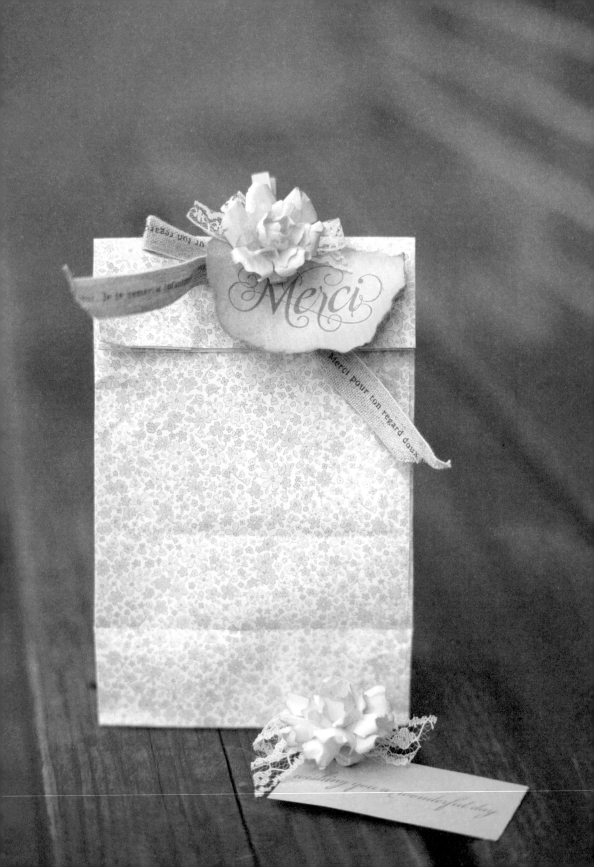

羅曼蒂克
花朵標籤

協力示範：劉旻旻

材料工具：

1. 大方形紙卡 2 張
2. 小方形紙卡 2 張
3. 牛皮紙卡 1 張
4. 剪刀
5. 海綿 1 個
6. 粉色水性印台 1 個
7. 褐色水性印台
8. 牙籤 1 枝
9. 水彩筆 1 枝
10. 泡棉雙面膠
11. 蕾絲緞帶
12. 楓木印章 1 顆

尺寸：

大方形紙卡長 × 寬＝ 6×6 公分
小方形紙卡長 × 寬＝ 4×4 公分
牛皮紙卡長 × 寬＝ 8.5×4.5 公分
蕾絲緞帶長＝約 28 公分

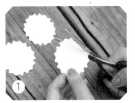

① 4 張方形紙卡，剪出兩種大小的圓，並將邊緣剪成不規則狀

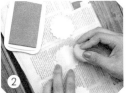

② 以海綿沾粉色印台，於步驟 1 所剪下的紙卡上隨性刷色

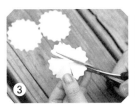

③ 紙卡朝著圓心，略分為 6 等分裁剪，中心勿剪斷，為六瓣花瓣

④ 拿牙籤將每瓣花瓣往下捲曲，使其呈現自然捲度（此為正面）

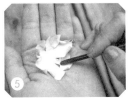

⑤ 翻至背面，以水彩筆末端輕壓每瓣花瓣多下後翻回正面，最後在花朵中心輕壓一下

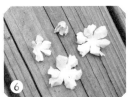

⑥ 另外 3 片也重複 4、5 步驟，其中一片花朵不需翻回正面壓中心，作為花朵的花蕊

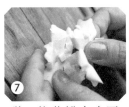

⑦ 將 3 片花瓣由小而大，交錯重疊，並以泡棉雙面膠固定

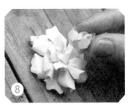

⑧ 將花蕊黏於中心，花朵即完成

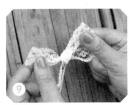

⑨ 將蕾絲緞帶打上一個蝴蝶結

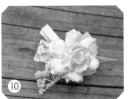

⑩ 將步驟 8、9 依序黏貼於木夾上

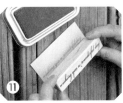

⑪ 以楓木印章沾褐色印台在牛皮紙卡上蓋印英文字母

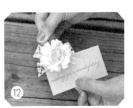

⑫ 將步驟 10 完成的花朵木夾，直接夾於紙卡上即完成

優雅婉約
紫蝴蝶結禮卡

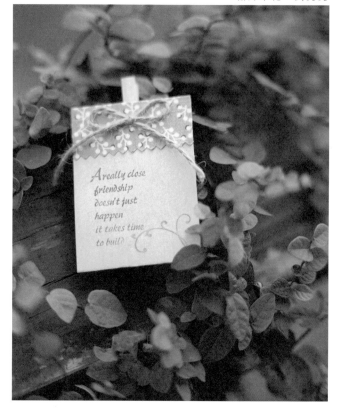

 材料工具：

1. 牛皮紙卡 1 張
2. 剪刀
3. 碎花布 1 小塊
4. 雙面膠
5. 楓木印章 1 顆
6. 印章用水彩色筆 1 枝
7. 紫色麻繩
8. 熱熔膠槍 & 熱熔膠條
9. 小木夾 1 個

 尺寸：

牛皮紙卡
長＝約 9 公分
寬＝約 7 公分

碎花布
長＝約 8 公分
寬＝約 4 公分

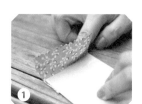

① 將花布以雙面膠黏貼於牛皮紙卡上部（多餘布料摺入背面）

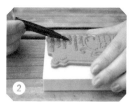

② 以印章用水彩色筆塗於圖章的英文字部份

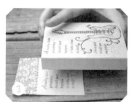

③ 並將字母蓋印於牛皮紙卡下方

④ 先以紫色麻繩打一蝴蝶結，並以熱熔膠將其黏貼於花布正中心

⑤ 將紙卡翻至背面，並將小木夾以熱熔膠黏貼於紙卡上方正中間位置，即完成

Label 03

夢幻蕾絲
祝福卡

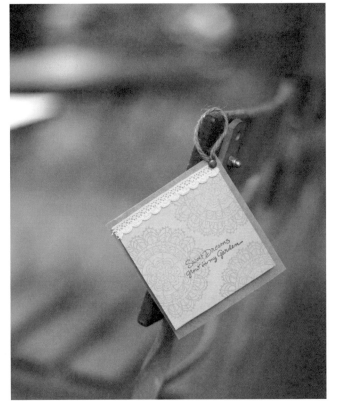

材料工具：
1. 剪刀
2. 報紙
3. 牛皮紙卡 1 張
4. 牛皮模型紙 1 張
5. 楓木印章 2 顆
 （蕾絲 / 英文字母圖案）
6. 布蕾絲
7. 兩腳釘 1 個
8. 打孔器
9. 麻繩
10. 雙面膠
11. 褐色印台

尺寸：
牛皮紙卡 長 × 寬 = 9×9 公分
牛皮模型紙 長 × 寬 = 10×10 公分
布蕾絲長度 = 9 公分
麻繩長度 = 10 公分

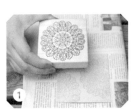
① 在牛皮紙卡下墊上報紙，並以楓木印章蓋印蕾絲圖樣

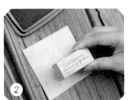
② 在牛皮紙卡右下方蓋印文字章

③ 以雙面膠將牛皮紙卡黏貼於牛皮模型紙的中間

④ 將布蕾絲以雙面膠黏貼於牛皮紙卡上緣

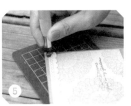
⑤ 以打孔器於右上角打一孔洞

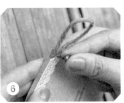
⑥ 將麻繩對折後穿入洞中，並以兩腳釘做固定即完成

Label 04

小清新
咖啡標籤

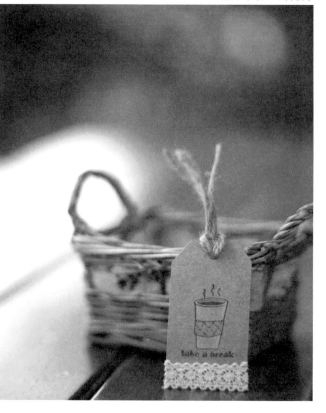

 材料工具：
1. 剪刀
2. 牛皮模型紙 1 張
3. 楓木印章 1 顆
 （咖啡杯圖案）
4. 色鉛筆 2 枝（白色＆綠色）
5. 布蕾絲
6. 雙面膠
7. 打孔器
8. 麻繩 2 條
9. 褐色油性印台

尺寸：
牛皮模型紙長 × 寬＝ 7×4 公分
布蕾絲＝約 4 公分
麻繩長＝約 18 公分

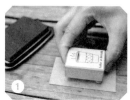

① 楓木印章輕拍褐色油印台後，於模型紙卡上蓋印上圖案

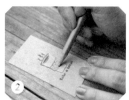

② 以色鉛筆將咖啡杯圖案著色

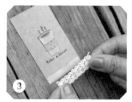

③ 剪一段與模型紙卡等寬的布蕾絲，並以雙面膠將其黏貼於下緣

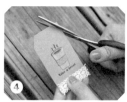

④ 以剪刀將模型紙卡上方皆剪成斜角

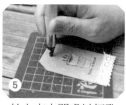

⑤ 於上方中間處以打孔器打一個洞

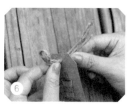

⑥ 將麻繩對折後穿入孔洞中，並打上一套索結固定

124

高雅
向日葵小卡

協力示範：劉旻旻

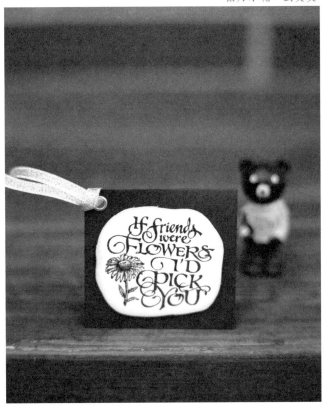

材料工具：
1. 插畫紙 1 張
2. 黑色小卡 1 張
3. 楓木印章 1 顆
4. 剪刀
5. 泡棉雙面膠
6. 海綿
7. 水彩色鉛筆
8. 水彩筆
9. 黑色油性印台
10. 褐色水性印台
11. 緞帶
12. 打孔器
13. 雞眼釦

 尺寸：
插畫紙長 × 寬＝7×7 公分
黑色小卡長 × 寬＝14×8 公分
緞帶＝約 18 公分

① 楓木印章輕拍黑色油性印台後，於插畫紙上蓋印上圖案

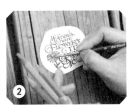

② 插畫紙略剪成圓形，並以水彩筆沾染色鉛筆色料為向日葵上色

③ 以海綿沾染褐色水性印台，於紙張邊緣輕抹暈染，做出復古層次效果

④ 將步驟 3 的插畫紙以泡棉雙面膠貼於黑色小卡的正中間

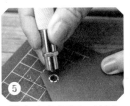

⑤ 於左上角打洞，並打上一雞眼釦固定於洞口處

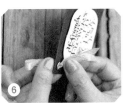

⑥ 將緞帶對折後穿入孔中，打套索結固定

125

Label 06

簡約溫馨
祝福小標籤

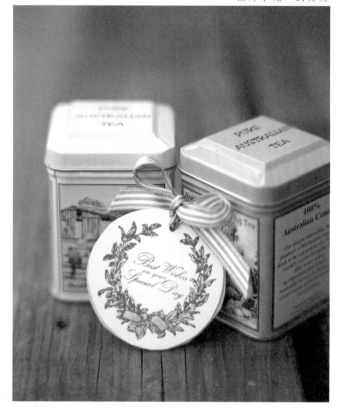

材料工具：
1. 插畫紙 1 張
2. 牛皮紙卡 1 張
3. 楓木印章 1 顆
4. 綠色條紋緞帶
5. 剪刀
6. 水彩筆
7. 水彩色鉛筆
8. 打孔器
9. 褐色油性印台

尺寸：
插畫紙 長 × 寬 = 7×7 公分
牛皮紙卡 長 × 寬 = 7×7 公分
綠色緞帶 = 約 18 公分

① 楓木印章輕拍褐色油性印台後，於插畫紙上蓋印上圖案

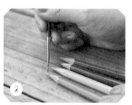

② 水彩筆沾水，並於水彩色鉛筆色料處，沾染上喜歡的顏色

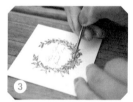

③ 在圖案上著上喜歡的顏色

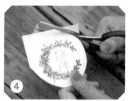

④ 將牛皮紙卡與插畫紙重疊，以剪刀沿著圖形輪廓剪出一圓形

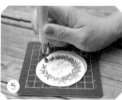

⑤ 同時在兩張紙卡的上方，以打孔器打上一個洞

⑥ 穿入綠色緞帶，並打上一蝴蝶結即完成

Label 07

俏麗繽紛
聖誕小卡

🔧 材料工具：
1. 色卡紙 4 張
2. 插畫紙 1 張
3. 楓木印章 1 顆
4. 剪刀
5. 泡棉雙面膠
6. 褐色油性印台
7. 兩腳釘
8. 打孔器
9. 金蔥緞帶
10. 色鉛筆
11. 褐色油性印台

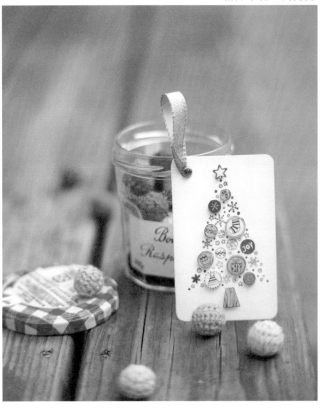

✏️ 尺寸：
插畫紙 長 × 寬 = 10×7 公分
色卡紙 長 × 寬 = 10×7 公分
金蔥緞帶 = 約 16 公分

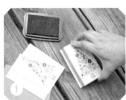

① 楓木印章輕拍褐色油性印台後，於插畫紙及 4 張色卡紙上蓋印上圖案

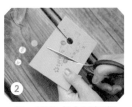

② 在 4 張色卡中選擇想要剪立體的圖形，並將其剪下

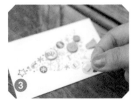

③ 將剪下的圖形黏貼於插畫紙上聖誕樹的相對位置（可用泡棉雙面膠作出立體層次）

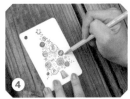

④ 剩餘圖案，以色鉛筆塗上自己喜歡的顏色

⑤ 在紙卡左上角以打孔器打一個洞

⑥ 將緞帶對折後穿入洞中，並以兩腳釘做固定即完成

給
友達の禮物

表達心意的100分包裝

作　　者　黃雪春
成品攝影　楊志雄
步驟攝影　黃雪春

發 行 人　程顯灝
總 編 輯　呂增娣
主　　編　李瓊絲、鍾若琦
執行編輯　許雅眉、程郁庭
編　　輯　吳孟蓉
美術主編　潘大智
美　　編　劉旻旻
行銷企劃　謝儀方
出 版 者　四塊玉文創有限公司

總 代 理　三友圖書有限公司
地　　址　106 台北市安和路 2 段 213 號 4 樓
電　　話　(02) 2377-4155
傳　　真　(02) 2377-4355
E － mail　service@sanyau.com.tw
郵政劃撥　05844889 三友圖書有限公司

總 經 銷　大和書報圖書股份有限公司
地　　址　新北市新莊區五工五路 2 號
電　　話　(02) 8990-2588
傳　　真　(02) 2299-7900

初　　版　2013 年 12 月
定　　價　新臺幣 265 元
Ｉ Ｓ Ｂ Ｎ　978-986-90082-3-5（平裝）

國家圖書館出版品預行編目（CIP）資料

給友達の禮物：表達心意的 100 分包裝 /
黃雪春作. -- 初版. -- 臺北市：四塊玉文創，
2013.12
　面；　公分
ISBN 978-986-90082-3-5(平裝)

1. 包裝設計 2. 禮品

　　　964.1　　　　102023431